〈이것도 좋은데라고?)에 들어 있는 독자 엽서를 발견하셨나요? 엽서는 4가지 디자인이 책마다 무작위로 들어가 있답니다 **말줄선** 을 자유롭게 채워 보세요. 책에 대한 감상도 좋고, 이 순간 여러분의 기분을 적으셔도 좋습니다. 세 상의 규칙을 강요하는 꼰대들에게 한마디 날려 보세요. 여러분만의 삶의 위 칙을 유쾌하게 적어 주세요. 채과 독자 엽서를 함께 찍은 후 인스타그램에 **#이것도 좋은데라고** 태그를 달고 업로드해 주세요.

병 속에 든 편지를 바다에 띄우는 마음으로 독자 엽서를 넣어 보내답니다 어딘 가 세상 구석에서 자기만의 길을 만들고 있을 여러분과 연결되기를.

'어쩌면 깃들진도.'

— 더라인북스 올림

이것도 출판이라고

여성 코미디언에 빠진 너드걸의
출판 프로젝트

이것도 출판이라고

김민희
지음

 더라인북스

차례

○ 작가, 출판사, 온라인 서점, 도매상 등 출판 세계를
구성하는 큰 덩치들 사이에서 동네 서점으로 분류되어 온 지
6년째, 그동안 내가 배운 것은 책을 파는 일은 정말 어렵다는
것이다. 철저히 대형·온라인 서점 위주인 시장에서 이런저런
불리함을 매일 마주하다 보면 사람을 대하는 마음도 자꾸만
작아진다. 직거래하는 출판사나 독립출판물 제작자를 볼 낯이
없어지기도 한다. 다행히 그럴 때마다 괜찮다고, 할 수 있는
일부터 차근차근히 해 보자는 마음을 불러일으키는 사람이 있다.
단골손님들이 그렇고, 이 책을 쓴 김민희가 그렇다. 이 책을 읽으며
그가 한 권의 책을 만들면서 더 큰 책의 지형을 마음에 품고 있는

사람, 책을 통해 가닿는 자리에 서서 자신을 반사시켜 볼 줄
아는 사람이라는 걸 느꼈다. 책을 둘러싼 그물의 다양한 지점을
머릿속으로 그리면서 그물의 약한 부분에 손을 뻗는 사람이자,
다양성이 존재하는 책의 세계를 만들기 위해 언제든 소통하려는
마음을 가진 사람 말이다. 책을 읽는 동안 암울한 출판 현실에
낙담하기보다는 작은 것이라도 변화를 계획하고 이를 실천하는
에너지를 충전하는 기분이 든 것도 그 때문이었으리라. 이 책은 한
권의 책이 만들어지기까지의 과정을 업계에 있는 사람이 아니라면
알기 힘든 실무적인 지침과 함께 전하는 실용서로도 훌륭하지만,
신념과 철학을 가진 자유 일꾼 김민희가 불균형한 출판 세계에서
만들어낸 작지만 소중한 파동을 기록한 책이기도 하다.

달팽이책방, 김미현

○ 　어쩌면 1인 출판에 대한 무작정의 긍정이나
부추김만큼이나, 지나친 회의 또한 게으름의 일종일 수 있겠다는
생각을 해요. '책덕'은 양쪽 모두를 거부합니다. '책 한 권 내고
망하기'라는 서늘한 위트를 구사하며 1인 출판의 고단함을
수긍하면서도, 원한다면 당신도 할 수 있다는 희망을 건네주기를
끝까지 포기하지 않습니다. 그 겸손한 균형과 따뜻한 부지런함이
좋습니다.

누군가 이것도 출판이냐고 물으신다면, 저는 이렇게 동문서답하고 싶습니다.

네, 이것이야말로 진짜 삶입니다.

동아서점, 김영건

○ 변두리 편집자이자 드라마 덕후가 1인 출판사를 열고 책을 출간하는 과정과 출판을 통해 만난 여러 인연과의 이야기를 담아낸 이 책은 '안 팔려도 내가 좋아하는 책을 내 마음대로 만들자'는 마음가짐으로 여성 코미디언 책만을 고집해서 만드는 '책덕'의 성장기다.

작년 봄 무렵 저자로부터 '이것도 출판이라고'라는 가제로 책을 쓰고 있다는 말을 듣고 내심 제목으로 정해졌으면 좋겠다고 생각했다. 거창한 목표보다 즐거움을 쫓아 좋아하는 일을 소신 있게 해내는 담담하고 솔직한 그녀의 성격이 잘 묻어난 제목이라고 느꼈기 때문이다. 자신만의 개성과 철학으로 색깔 있는 책을 만들어 내는 1인 출판사 책덕의 드라마틱한 리얼 생존 분투기를 다룬 이 책을 통해 출판을 시작하려는 독자는 물론 어떤 일을 시작하려는 데 있어 머뭇거리던 독자들이 작은 용기를 내볼 수 있지 않을까 싶다. 나 역시 읽는 내내 '이렇게 했구나, 이렇게도 하는구나'라며 고개를 끄덕였다.

내가 책덕을 좋아하는 이유는 특별한 인연 때문만은 아니다. 굳이 말하라 하면 안 팔리는 책을 만들어도 짠하지 않고, 고집스러워도 미간이 찌푸려지지 않는 묘한 매력 때문이라고 해두고 싶다. 어느덧 6주년을 맞이하는 책덕이 앞으로도 '이것도 출판이라고!'를 외치며 더 많은 독자들 곁에 오래도록 남아 주기를 진심으로 바란다.

번역가의 서재, 박선형

○　　　책을 읽으며 내내 감동과 감탄에 휩싸였다. 그리고 책을 다 읽은 후에는 가만 침묵하며 생각에 잠겼다. 나 역시 책을, 그리고 책으로 연결되는 관계와 그 관계가 물들이는 세상을 무척 사랑한다. 하지만 그 사랑의 감정을 품고도 나는 너무나 한 게 없다는 생각이 들었다. 일단 1인 출판사를 운영하고, 작은 책방을 사랑하며, '어차피 안 팔리니까 만들고 싶은 책을 만들자'고 생각하는 점 등에서 나는 저자에게 큰 동질감을 느꼈다. 그러나 출판의 산물만큼이나 그 부산물을 아끼는 마음, 그것에 쏟는 정성에는 미처 따를 수 없다는 생각이 들었다. (앞으로는 따를 수 있기를!) 책이 만들어지는 과정, 시행착오, 그 기쁨과 슬픔과 떨림을 이렇게 정확하면서 친절하게 (게다가 재미있게) 쓴 책을 나는 이전에는 읽어 보지 못했다. 책을 좋아하는 사람, 좋아하다 보니

스스로 책을 만들고 싶은 사람, 마침내 책을 내놓았지만 출판 산업이 참 이해되지 않거나 이런저런 부조리를 겪으며 고민하는 사람, 꽤 많은 출판 경험을 가졌으나 '자기 방식'의 출판의 길이 요원한 사람 중 속하는 바가 있다면 이 책을 반드시 읽어 보시라고 권하고 싶다. 1부 6장의 제목이 <마음을 다해 대충 만든 책>인데, 이 말은 저자가 만들어가고 있는 출판의 방식을 표현하기에도 맞춤한 말 같다. 지속 가능한 덕후 출판이란 모든 가용 자원을 모조리 쏟아부어 책 한 권을 만들고 팔아치우는 게 아니다. 마음을 다해 만들고, 그런 다음에는 열심히 아무것도 않지 않는 것이다. 그 '열심'에 담긴 책덕 출판사와 김민희 저자만의 고유함이 정말 멋지고 소중하다.

포도밭 출판사, 최진규

방구석에서 세상의 구석으로

<사하라 이야기>라는 책을 처음 발견한 날은 평소 잘 가지 않는 동네에 있는 한 병원에 병문안을 갔던 날이었다. 병문안을 마치고 잠시 건너편 모퉁이에 있는 카페에 들어갔다. 자리에 앉아 벽을 장식한 선반 위의 책에 시선을 두었다. 다른 곳에서도 볼 수 있는 익숙한 책들 사이에서 한 권의 책과 눈이 마주쳤다. 디자인이 화려하진 않았지만 책등에 쓰인 제목에서 간결하면서도 강한 메시지가 느껴졌다. 책을 뒤집어 보았다.

"말괄량이 대만 처녀, 단순무식 스페인 총각과 사막에서 결혼하다."

흥미로운 카피에 이끌려 책을 열어 보았다. 사막에 살고 싶었던 대만 여성 싼마오가 스페인인 남편과 함께 무작정 사하라에 신혼집을 차린, 믿을 수 없을 만큼 기상천외한 이야기가 펼쳐졌다. 꼭 사서 봐야겠다는 생각을 하며 책의 구석구석을 살펴보던 나의 시선이 간략하게 쓰인 옮긴이 소개글에 다다랐다.

"아주 작은 출판사 막내집게에서 책을 만들고 있다."

알고 보니 번역자가 직접 판권을 계약해 번역하고 출판한 책이었다. 당시 신입 편집자가 되어 출판의 초입에 서 있던 나에게는 책이 더 귀하게 다가왔다. 이 단단하게 여민 책을 만들기까지, 만든 이가 홀로 겪었을 시간들이 거대한 파도처럼 밀려오는 듯했다. 이 책을 발견한 순간 어쩌면 만들고 싶은 책을 직접 번역해 출판하는 길에 대한 씨앗이 내 안에 자리 잡았는지도 모르겠다.

세상에는 대형 출판 시스템에서 만들어지는 세련되고 멋진 책들이 많지만 가끔 틀이 잡히지 않는 틈새에서 터져 나오는 총천연색 책들이 나의 눈을 잡아끈다. 어릴 때부터 책 자체보다 책 세계가 더 좋았던 이유는 그 안에 셀 수 없을 만큼 다양한 책들이 존재했기 때문이다. 우스운 책도, 괴상한 책도, 이상한 책도 공존하며 내가 미처 알지 못하는 미지의 세계가 존재한다는

것마저도 좋다.

　어릴 때부터 미지의 세계를 탐험하며 '이런 책도
존재하다니!'하고 놀라는 일이 취미였다. 하나의 완결을 맺으며
책으로까지 탄생한 누군가가 부린 고집의 결과물. 누군가의
고집으로 만들어진 책에는 그런 책에서만 느껴지는 무언가가
있다. 나 역시 나만의 고집이 있다. 덕분에 나를 나답게 살게
해 주었고 나만의 이상한 책을 만드는 '마이웨이' 길을 걷게 해
주었다. 어디선가 나와 같이 외롭게 자기만의 고집을 부리고 있는
사람들에게 이 책이 하나의 보조선이 되어 줄 수 있다면 좋겠다.

　이 책의 1부와 2부는 출판사 '책덕'을 시작하게 된 순간부터
첫 책인 <미란다처럼>을 만들고 팔았던 과정을 담았다. 처음
출판을 해 보자고 결심한 후 인터넷과 책을 뒤지며 출판 과정에
대한 정보를 검색해 보았다. 해외 원서의 판권을 계약하는
구체적인 과정이나 책을 딱 한 권 만들어 유통하는 방법에 대한
정보는 찾기가 쉽지 않았다. 나중을 위해, 그리고 나처럼 정보를
찾아 헤매는 사람들에게 조금이나마 도움이 되면 좋겠다는
생각에 블로그에 그때 그때 겪었던 출판 과정을 최대한 솔직하게
기록했다.

　3부는 '내가 연결하는 책 세계'다. 출판사와 서점은 책을
독자에게 전달한다는 같은 목적을 공유하지만 유통 구조의

복잡성 때문에 둘 사이의 관계가 항상 편안하지만은 않다. 크기와
형태에 따라 각각이 맺는 관계의 형태가 다르게 나타나기도
한다. 출판사 운영자로서 서점에 직접 다가가는 과정에서 많은
사람들을 만나며 서로 연결되는 일에 대해 같이 고민하고 기꺼이
손을 내밀어 준 사람들에 대한 이야기를 담았다.

4부는 가장 최근에 쓴 글로, 처음 출판을 시작할 때와는 다른
마음가짐으로 썼다. 시작할 때는 그저 미지의 세계를 탐험해
보자는 목표 하나면 되었지만 6년이 흐른 뒤에는 그때의
선택으로 만들어진 현재의 내 모습과 마주해야 했다. 책을
내자는 제안을 받았을 때는 경험하고 기록한 내용을 출판하는
것뿐이라고 단순하게 생각했지만 살을 붙이고 다듬으면서 지금의
나에게 출판이라는 일이 어떤 의미인지 다시 생각하다 보니 점점
어깨가 무거워졌다. 하지만 부족한 것은 부족한 대로 드러내는
편이 누군가에겐 성공담보다 더 큰 도움이 되리라고 생각했다.
원래 성공보다는 실패에서 배우는 게 많은 법이니. 이왕이면 남의
실패에서 배우는 게 좋다.

누군가 '책덕'에서 만든 책 중 가장 좋아하는 책을 꼽으라면
굉장히 망설이겠지만, 저자 중에 누구와 함께 일하고 싶냐고
묻는다면 <예스 플리즈>를 쓴 에이미 폴러를 꼽겠다. 정적이고
냉소적인 나와는 반대로 에이미 폴러는 아주 밝고 긍정적이며

제대로 나대는 성격이다. 그러면서도 주변을 둘러보는 인간미 때문에 에이미의 따뜻함에 반했던 여러 사람들의 일화가 끊이지 않기도 한다. 책으로만 세상을 배워 왔던 나와는 달리 즉흥적인 행동으로 세상을 돌파해 온 에이미를 보면서 직접 해 보지 않으면 절대 모를 일도 있다는 것, 그리고 책의 세계에서 일을 하더라도 결국에는 사람들의 세계에서 고군분투해야 한다는 것을 배웠다.

2000년 하버드대 졸업식에 초빙된 에이미 폴러는 졸업식 연설에서 이렇게 말했다.

"홀로 할 수 있는 사람은 없습니다. 자기 혼자만의 능력으로 오늘 이 자리에 있는 사람은 아무도 없어요."

이 단순하고도 명확한 진리를 몸소 깨닫기까지 많은 시간이 걸렸다. 도망이 특기요, 관계 자르기가 취미였던 나에게 출판이라는 일은 결국 이 험한 세상에서 살아남기 위해 사람에 대한 최소한의 신뢰를 회복하고 어른이 되는 일이었다. 방구석에서 뛰쳐나와 세상의 구석에서 살아남기.

여행을 다녀오면 멋진 풍경도 그립지만 그곳에서 마주쳤던 사람에 대한 기억이 더 오래 진하게 남는다. 출판의 여정을 되돌아보니 책이 아니라 그때마다 마주했던 사람들의 얼굴이 떠오른다. 묵묵히 곁을 지켜 준 사람, 대단하진 않지만 나름의

용기가 필요했던 나의 시도에 기꺼이 응원을 보내 준 사람, 도움의 손길을 내밀어 준 사람, 그리고 얼굴도 모르는 이가 쓴 온라인상의 글에 따뜻한 댓글을 달아 준 사람. 덕분에 이 책도 쓸 수 있었다.

"모두에게 정말 고맙습니다."

2020년 1월
김민희

책 한 권 내고 망하기

1장
드라마 폐인,
미란다 덕후가 되다

 Miranda

 고등학교를 졸업하고 스무 살 즈음, 2000년대 초반부터
미국 드라마가 하나, 둘 한국에 소개되고 영어 공부에도
활용되기 시작했다. 학교에서 공부했던 문법 위주의 영어보다는
실생활에서 쓰는 영어를 배우고 싶어 영화나 드라마로 수업을
한다는 학원을 찾아갔다. 수업 교재는 영화 <메리에겐 뭔가
특별한 것이 있다>와 드라마 <프렌즈>였다. 반복해 틀어 주면서
들리는 대로 받아쓰라고 하는데 말하는 속도가 워낙 빨라서
도무지 따라갈 수 없었다. 부끄럽지만 한글로라도 괴발개발 말도
안 되는 받아쓰기를 하고 집에 와서는 그냥 자막을 띄워 놓고
<프렌즈>를 봤다. 대사를 이해하면서 보니 너무 재미있어서

처음부터 끝까지 보게 되었고 어느샌가 중독이 되었는지 뭘 하든 배경음악처럼 <프렌즈>를 틀어 놓게 되었다. 그러다가 학교에서 무료 모의 토익을 본다기에 재미 삼아 시험을 봤는데 따로 토익 공부를 하지 않았는데도 듣기 파트 점수가 높게 나와서 주변 친구들에게 나의 공부 방법을 추천하고 다녔다. 웃기게도 리딩 파트는 마치 훌쩍 올라간 시소 의자의 반대편처럼 바닥을 치는 점수였다.

그렇게 <프렌즈>를 시작으로 각종 장르의 미국 드라마를 섭렵하기 시작했다. 다른 나라의 드라마도 재미있었지만 미드를 주로 봤던 건 다양성 때문이었다. 장르도 다양하고 다루는 소재도 다양했다. 뿐만 아니라 등장하는 캐릭터의 정체성도 다양했고 스토리텔링의 방식도 다양했다. 그때까지 한국에서 방영하던 드라마는 소재가 무엇이든 항상 사랑의 짝대기 같은 로맨스가 등장했는데, 사랑 타령하는 노래도 질색하던 나였으니 전혀 취향에 안 맞던 터였다. 미국 드라마의 세계는 어릴 때부터 전형적인 주류 스토리텔링 방식에 염증을 느꼈던 내 취향을 충족시켜 주는 신세계와도 같았다.

당시의 나는 그야말로 '미드 폐인'이었다. 시즌제로 나온 미드를 중간에 끊지 못하고 연달아 보다가 밤을 꼴딱 새우기 일쑤였고 수업을 빠지거나 약속도 취소하고 집에 틀어박혀 미드를 보는 시간이 더 많았다. 아마 내 이십 대 초반을 시간표로 만들어

보면 미드 시청 시간이 압도적으로 많은 케이블 방송국 편성표 같을지도 모른다. 관심사는 확장되어 중국 드라마, 일본 드라마, 영국 드라마까지 새로운 외국 드라마를 찾는 나의 레이더망은 점점 넓어져 갔다.

출판사 편집자로 3년째를 맞이했을 즈음 즐겨 보던 드라마는 <미란다>라는 영국 시트콤이었다. 한국에서 영국 드라마 <셜록>이 큰 인기를 끌던 시기였는데, <셜록>도 재미있었지만 나를 더욱 매료시킨 것은 <미란다>였다. <미란다>의 주인공 미란다는 키 180cm가 넘는 30대 후반 여성으로, 제발 좀 아무나 잡아서 결혼하라는 엄마의 잔소리를 무시하고 철들기를 거부하는 키덜트족이다. 있는 돈 다 털어 장난감 가게를 차리고 혼자 놀기를 즐기며 사람 많은 곳은 기피하는 집순이 캐릭터에 엄청난 동질감을 느꼈다.

대인관계 기술이 부족한 미란다의 삶은 실수 투성이라 공공장소에서 옷이 벗겨져서 원치 않게 노출을 하거나 당황해서 뻔한 거짓말을 늘어놓거나 면접관 앞에서 잔뜩 긴장해서 노래를 부르는 등 쪽팔리는 상황에 처하기 일쑤다. 사회생활을 하면서 누구나 한 번쯤 상상했다가 등줄기에 진땀을 쭉 흘려 본 적이 있는 그런 상황 말이다. 미란다는 '교양 있는 어른들'이 당연한 듯 받아들이는 사회 규칙 앞에서 어김없이 유치한 몸개그를 날리며 '우아한 소셜라이프'에 거부감을 드러낸다. 처음에는 '와, 너무

유치해…'라고 생각했지만 어느 순간부터 공감을 구하는 듯 화면을 바라보며 능청스럽게 미소 짓는 미란다와 눈이 마주칠 때마다 웃음을 참을 수가 없었다. 한바탕 웃고 난 후, 내 마음은 '나도 어른인 척하기가 너무 힘들어!'라고 외치고 있었다. 왜 어릴 때는 존재하지 않던 사회생활의 법칙이 어느 순간 내 모든 행동을 옥죄고, 뭘 할 때마다 부자연스럽고 불편한 '어른 연기'를 해야 하는 걸까? 물론 눈치껏 남들처럼 똑같이 행동하면 주목받지 않고 살아갈 순 있겠지만 쪽팔림을 한껏 드러내며 웃음을 자아내는 미란다의 삶이 훨씬 자유로워 보였다.

 <미란다> 1시즌 1화에서 미란다는 길거리를 지나가는 사람들을 잡고 패션을 평가하는 리얼리티 쇼를 패러디한다. TV에서 하는 리얼리티 쇼들은 "그 옷은 별로예요." "그건 절대

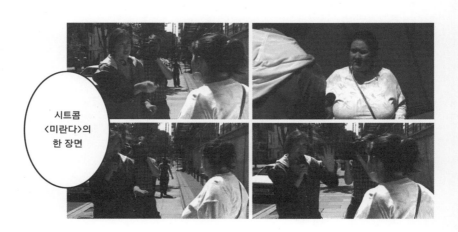

시트콤
<미란다>의
한 장면

입지 마세요." "그 신발은 당신에게 어울리지 않아요." 등 패션
테러리스트가 되는 것이 죄악이라도 되는 양 사람들을 평가한다.
하지만 역시 미란다는 다르다.

"저기, 잠시만요. 그쪽 옷차림을 살펴봐도 될까요?
음… 저라면 그 티셔츠는 안 입겠어요.
근데 그 티셔츠 엄청 편해 보이긴 하네요. 실제로도 편한가요?"
"네."
"지금 옷차림 좋아하세요?"
"네."
"남들이 싫어할까 봐 신경 쓰이세요?"
"아뇨."
"좋아요. 그럼 계속 그렇게 입으세요. 안녕~"

스무 살 무렵부터 미드에 중독된 나였지만 드라마 속의
캐릭터를 보고 즐겼을 뿐 그 바깥의 배우에 대해 궁금했던 적은
거의 없었다. 하지만 커다란 몸집에 옷을 훌러덩 벗어젖히며
웃음을 유발하는 여성 캐릭터를 이렇게 능청맞게 연기하는
이 사람이 누구인지 너무나 궁금해서 도저히 참을 수 없었다.
뜻밖에도 시트콤의 주연 배우 이름은 시트콤 제목과 똑같은
미란다였다. 게다가 직접 <미란다>의 각본도 쓰고 연기도 하며

연출까지 한 게 아닌가.

　저 멀리, 가 보지도 못한 영국이라는 나라의 한 코미디언이 나에게 이렇게 큰 공감을 선사하다니. 어느샌가 <미란다>는 변두리 편집자 생활을 하던 나에게 우울감 해소제가 돼 줬다. 당시에는 훗날 미란다와의 인연이 더 커질 것이라고는 꿈에도 생각하지 못했다.

2장
변두리 편집자의
실없는 상상

　출판사에 입사해 책을 만드는 일은 즐거웠다. 편집자가 되어
책이 만들어지기 전에 저자, 역자들과 만나서 기획에 대해 의견을
나누고 원고를 다듬는 일도 재미있었고 시끄러운 소음과 잉크
냄새가 진동하는 인쇄소에 들러 책이 실제로 제작되는 과정을
보는 일도 짜릿했다. 아직 원고 상태인 책의 제목과 디자인을
상상하며 회의를 하는 것도 머리는 아팠지만 좋아하는 일 중
하나였다.

　보통 책을 만든다고 하면 다들 문학이나 교양 서적을 먼저
떠올렸지만 내가 만드는 책은 IT 전문서였다. 대중적으로
읽히는 책을 만드는 편집자가 아니다 보니 나 자신을 '변두리

편집자'라고 생각하며 책을 만들곤 했다. 어디 가서 출판사 이름을 말해도 알아듣는 이가 없었고 출판 관련 강의를 들어도 IT 전문서는 다루지 않았기 때문이다.

IT 분야 전문가들과 만나고 깊이 있는 책을 만들면서 나름대로 보람을 느꼈지만 시간이 흐를 수록 내가 좀 더 푹 빠져서 만들 수 있는 책을 다뤄 보고 싶다는 욕구가 꿈틀대기 시작했다. 그런 욕구가 생겼다고 해서 바로 특별한 변화를 꾀하지는 않았다. 여전히 매너리즘에 빠져 적당히 일을 하는 일상이 계속되었다. 그렇게 한 달을 버티면 어설픈 충동을 얼마간 진정시킬 수 있는 숫자가 월급 통장에 찍혔다. 이렇게 '안정적으로' 월급도 받고 책을 만드는 일을 하는 게 어디야, 하고 마음을 먹다가도 자신의 재능을 활짝 꽃피우고 반짝거리는 사람을 발견할 때면 열등감과 함께 나도 뭔가 할 수 있지 않을까 하는 희미한 욕구가 불쑥불쑥 치밀어 올랐다.

가끔씩은 퇴근하고 공부를 하든 자기계발을 하든 뭐라도 해 보자, 라고 결심을 했지만 오래가지 않았다. 회사 밖으로 한 발 내딛으면 집에 가서 눕고 싶은 마음이 굴뚝 같았다. 딱히 특별한 취미가 없고 집에서 혼자 노는 게 익숙하다 보니 방 안에 누워 좋아하는 드라마를 보는 게 나의 유일한 낙이었다.

변함없이 보람이 느껴지지 않는 출퇴근을 반복하던 어느 날, 우연히 대형 서점 외서 코너에서 '그' <미란다>의 '미란다 하트'가

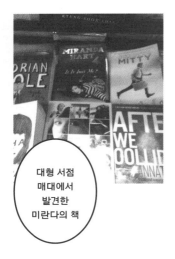

대형 서점 매대에서 발견한 미란다의 책

쓴 책을 발견했다. 제목은 <Is It Just Me?>. 당시에는 포털 사이트에 '미란다'를 검색해 봐도 온통 '미란다 커' 기사만 나오던 때였는데 국내에서 인지도가 거의 없던 그 책을 아마존도 아니고 대형 서점 매대에서 발견했다는 건, 지금 생각해 보면 꽤 신기한 일이다.

'이 책을 직접 번역해 보면 어떨까?' 하고 장난처럼 가벼운 상상이 머릿속을 스쳤다. 책 한 권을 통째로 번역해 본 경험이 없었기에 굉장히 무모한 생각이었다. 터무니없는 자신의 상상을 비웃으며, 어떤 내용인지나 한번 보자는 생각으로 원서를 사서 출퇴근 길에 읽었다.

그렇게 해서 펼쳐보게 된 미란다의 책은 역시 시트콤에서 발견했던 '미란다스러움'으로 가득했다. 침대에서 책을 읽다가 앞구르기를 해 보라는 익살스러움과 꿈을 찾지 못하고 남의 눈치만 보고 있는 사람들에게 보내는 다정한 위로가 유쾌하게 뒤섞여 있었다. 이 독특한 목소리를 내가 직접 번역한다면 어떨까 하는 욕구가 점차 강해졌다. 오랜만에 가슴이 설렜다.

번역을 하려면 출간 기획서를 써서 관심 있을 만한 출판사에

투고를 해야 하지만 번역 경력이 전혀 없는 나에게 번역을 맡길 출판사가 있을 리 없었다. 출판사가 요구하는 번역 기간에 맞춰 양질의 번역 결과물을 낼 수 있을지도 자신이 없었다. 내가 이 책을 번역하려면 방법은 딱 한 가지뿐이었다. 바로 직접 출판을 하는 것.

'직접 출판을 하려면 판권을 계약해야 하니 사업자 등록을 할 수밖에 없고… 그럼 회사를 그만둬야 하는데, 월급 없는 생활이라니! 외주 편집을 하면서 먹고 산다고 해도 매월 나가는 공과금과 건강보험료, 국민연금을 충당하며 살 수 있을까?'

학자금 대출을 얼마 전에 겨우 다 갚고 이제 조금씩 저축을 시작한 3년차 직장인에게는 그 누구도 권하지 않을 길이었다.

책 읽다 말고
앞구르기
해보라는 책은
미란다의 책밖에
없지 않을까?

예전부터 조언을 많이 해 주던 직장 선배에게 살짝 고민을
털어놨더니, 예상했던 대로 걱정스러운 눈빛을 보내며 '직접
하면 힘들어질 테니 그냥 지금 출판사에서 경력을 쌓아서 전문
편집자로 몸값을 올리라'는 조언이 돌아왔다. 나보다 훨씬 오랜
시간 동안 몸담아 왔던 출판 시장이 얼마나 어려운지 잘 알고
있기에 하는 말이었다.

　이 책 한 권을 직접 번역해 출간하기로 결심하는 순간, 내 삶은
어떻게 바뀔 것인가? 그때부터 나의 뇌는 책을 만드는 비용과
필요한 기술, 그리고 앞으로 어떻게 살 것인지에 대한 고민으로 쉴
틈이 없었다.

3장

어차피 안 팔리니까
만들고 싶은 책을 만들자

원서의 번역 판권이 살아 있는지 확인하는 것까지는 밑져야
본전이므로 시도를 해 보기로 했다. 이미 한국어판 번역 판권이
다른 출판사에 팔렸다면 지금까지 머리 아프게 고민했던 시간은
아주 거하게 김칫국을 들이킨 추억으로 사라질 터였다.

판권 계약 과정에 대해서는 잘 아는 게 없었다. 보통 계약이
완료된 책을 맡아서 편집 업무를 진행했기 때문이었다. 예전에
번역 아카데미를 기웃댈 때 들은 정보로는 한국 출판사와
해외 출판사 사이에는 중간에서 거래를 중계해 주는 저작권
에이전시가 있어서 판권 조회를 할 때부터 에이전시를 거치는
경우가 많다는 것. 하지만 저작권 에이전시는 출판사가 아닌

일반인의 판권 문의는 거의 받아 주지 않기 때문에 출판사 등록 번호가 없는 상태에서는 한국의 저작권 에이전시에 판권 조회를 의뢰할 수 없으리라는 것이었다. 결국 내가 택할 수 있는 방법은 원서를 펴낸 영국 출판사로 '직접' 영어로 메일을 보내서 물어보는 방법뿐이었다.

<Is It Just Me?>를 펴낸 Hodder 출판사의 이름을 구글에서 검색해 홈페이지를 찾았다. 홈페이지를 살펴보다가 'Rights'라는 항목이 보여서 클릭했더니 저작권을 담당하는 사람들의 이름이 쭉 나열되어 있었다. 이 사람들 중 한 명에게 메일을 보내면 되겠다! 하고 생각했지만 선뜻 손이 가지 않았다. 며칠 동안 고민만 하며 홈페이지를 들락날락했는데, 생각해 보니 최악의 경우라고 해 봤자 무시당하는 것 아니겠는가? 담당자 목록 중에서 가장 아래에 적혀 있는 사람에게 메일을 보내기로 했다. (맨 아래에 있으니 괜히 심리적으로 만만하다고 느껴졌다.) 영문 메일을 보냈다고 하면 유창하게 쓴 비즈니스 메일을 상상할지도 모르지만 사실 어설프게 영작을 했었다고 고백해야겠다(그 와중에 미란다 이름에서 'a'를 빼먹는 오타까지 냈다).

'I would like to buy korean translation copyright of <Is it just me?> by Mirand hart. 어쩌고저쩌고…'

얼굴도 모르는 영국 사람에게 메일을 보내다니 창피나 당하는
건 아닐까? 출판사도 아닌 그냥 한국의 아무개로만 느껴질 텐데
진지하게 답장을 주려나? 영어 문장이 이상해서 무시당하는 건
아닐까? 별별 생각이 다 들었지만 '뜻만 통하면 되겠지, 뭐'하는
생각으로 용기를 내어 전송 버튼을 눌렀다.

메일을 보내고 난 후의 감정은 참 묘했다. 판권이 살아 있으면
좋을지 아닐지 확신이 서지 않았다. 만약 살아 있다면 어쩔 건데?
당장 회사를 그만두고 출판사를 등록하고 사업자도 만들어야
계약을 할 수 있을 텐데 그럴 수 있을까? 출판사 이름은 또 뭐로
하고? 그냥 판권이 팔렸다고 답이 오는 게 낫겠다. 아니, 아예
답이 안 올지도 몰라⋯ 그렇게 메일을 보낸 후 내 머릿속은 복잡한
경우의 수로 어지러웠다.

적어도 일주일은 기다려야 답이 오지 않을까 생각했는데 웬걸,
바로 다음 날 답장이 왔다. 다른 말보다 판권이 살아 있다는
내용이 가장 먼저 눈에 들어왔다.

"⋯Korean rights are available⋯" (한국어판 출판권이 살아 있습니다)

국내 에이전시에서 번역 판권을 관리하고 있어서 앞으로
그쪽에서 연락이 갈 예정이라는 내용이 이어졌다. 아, 이제부터
한국 사람과 대화해야 한다니 겁이 덜컥 났다. 출판사도 아니고

그냥 편집자인 내 정체(?)가 탄로날 것만 같았다. 영국에서 메일이
도착하고 5일 뒤에 한국 에이전시로부터 진행 여부를 알려
달라는 메일이 왔다. 고민을 하는 사이에 시간만 흘러갔고 2주
후에 또 한 번 결정을 재촉하는 메일이 왔다. 빨리 답장을 보내야
하는데 선뜻 답이 나오지 않았다. 난 아직 출판사도 아니라고!
에이전시에서는 일단 거래를 하려면 에이전시 쪽에 출판사
등록을 해야 하기 때문에 사업자 등록증 사본, 팩스 번호, 연락처
등을 보내 달라고 했다. 드디어, 물러설 곳 없는 지점에 맞닥뜨린
듯했다.

　출판사 이름을 뭐로 하지? 당장 출판사 등록을 해야 하니
그럴 듯한 이름을 숙고할 시간 따위는 없었다. 왜 '책덕'이라는
이름이 나왔는지 지금에 와서는 정확히 기억이 나지 않지만
아마 '복덕방'이라는 단어가 주는 정감 어린 감성이 좋아서
'북(book)덕방'이 나오고 그러다가 책덕방이 나왔다가 뭔가
출판사 이름으로는 깔끔한 게 나을 것 같아서 '책덕'이 되지
않았나 하고 추측할 뿐이다. 사람들마다 '책덕후', '덕후가 만든
책', '책 덕분에', '책으로 덕을 쌓는다'라는 식으로 다양한 해석을
해 주곤 하는데, 가끔 전화로 출판사 이름을 말할 때 '책떡'이라고
발음이 되는 걸 빼면 그럭저럭 나쁘지 않은 이름이라고 생각한다.

　더 좋은 아이디어는 생각나지 않을 것 같아 바로 구청에 가서
출판사 등록을 했다. 출판사를 등록한 것은 2013년 여름, 한창

내리쬐는 햇볕에 땀을 뻘뻘 흘리며 구청에 갔다가 바로 세무서로 가서 사업자 등록을 했다. '내가 무슨 짓을 하는 거지?'라는 생각과 '뭐, 어떻게든 되겠지.'라는 생각이 공존하던 하루였다.

번역 판권 계약 과정은 출판 저작권 에이전시마다 조금씩 다르지만 대부분 정식 출판사여야만 거래를 진행한다. 앞으로 계약이 어떻게 진행될지 에이전시에 물어보니 대략 이런 식의 답장이 돌아왔다.

- 선인세의 60%를 공탁금으로 에이전시 계좌에 먼저 입금해야 오퍼를 진행한다.
- 오퍼가 승인된 경우 나머지 선인세 40%와 에이전시 중계료 330,000원은 계약서 발송 시 같이 청구된다.
- 만일 오퍼 승인 후, 출판사의 사정으로 계약을 포기하는 경우, 공탁금은 전액 위약금으로 저작권사에게 전달되며, 어떠한 경우에도 환불되지 않는다.
- 계약 조건은 다음과 같다.
 종이책 : 선인세 $2,000, 로열티율 6%(3,000부), 7%(그 이상)
 전자책 : 선인세 없음, 로열티율 순수입(Net Receipt)의 25%

그러니까 계약을 진행하려면 당장 선인세의 60%인 1,200달러를 입금해야 했다. 그리고 이후에는 절대 돌려받을 수

없는 돈이 된다. 또 다시 선택의 기로에 섰다. 돈이 나가고 계약이
체결되면 진짜 물러설 곳 없이 출판을 해야 한다는 뜻이었다.
신중한 선택을 해야 할 때, 나는 주로 소거법을 활용한다.
선택지를 하나씩 골똘히 들여다보면서 지우고, 다시 또 다른
선택지를 들여다보면서 지우고 나면 가장 그럴 듯한 선택지가
남아 있었다. 하지만 이번에는 지워야 하는 선택지가 만만치 않게
그럴 듯했다.

그 선택지는 전공과 다른 일을 하기 위해 1년 넘게 방황한 끝에
찾아낸 편집자 자리였다. 적당한 월급을 받으며 저축도 하고
퇴근한 후에는 미드도 좀 보고 저금한 돈으로 가끔 여행도 가고
전문서 편집자로 경력도 쌓을 수 있는 자리, 현재 나의 안전지대.
그 안전지대를 벗어나려 할 때, 나 자신이 거는 태클. '네가 배가
많이 불렀구나?' 하지만 거꾸로 생각해 보면 그렇게 조건이
괜찮은데도 마음이 뜬다는 것은 어쩌면 새로운 것을 향한 나의
갈망이 그만큼 절실하다는 거 아닐까?

이미 출판사를 운영하고 있는 사람들에게 '1인 출판 할까요,
하지 말까요?'라고 묻는다면 '하지 말라'는 대답이 90% 이상이지
않을까. 그만큼 출판 시장이 얼어붙어 있다는 사실이 체감될
정도였다. 한창 고민을 하던 시기에 자주 들락날락했던 온라인
출판 커뮤니티인 '꿈꾸는 책공장'의 공지에는 2008년에 쓰인
'자기 책 한 권을 내려고 출판사를 창업하신다면…'이라는 글이

걸려 있다. 1인 출판에 관심 있는 사람들에게 1인 출판의 현실과
정보를 전달하고 있는 아주 정성스러운 글이다. 글의 마지막에는
'회원 수 10만 이상의 카페를 운영하고 있거나 하루 실 유입
1,000명 이상의 카페나 블로그를 운영하고 있거나 마케팅
전문가이거나 출판 경력이 3년 이상이거나 금전적 여유가 있는
것이 아니라면 출판사를 차리지 말라'고 단호하게 조언한다.
지금으로부터 약 10년 전에 쓰인 이 글에는 지금까지도 사람들의
공감 댓글이 달리고 있다.

　역시 어디를 봐도 흔쾌히 출판을 하라는 말은 없었다. '책이
안 팔린다'는 말은 너무 당연해서 새삼스럽게 입 밖에 내기도
민망했다. 그런데 이 말을 들으면 들을수록 묘한 감정이 저
밑에서 올라왔다. '그래? 그럼 뭘 만들어도 안 팔릴 테니 내가
만들고 싶은 책을 내 마음대로 한번 만들어 보지, 뭐'라는
반발심이 생기는 것이었다. 하지 말아야 할 조건처럼 보이던 것이
뒤집으면 못할 것도 없는 조건이 되는 아이러니. 그래서 인생은
아이러니라고 하는가 보다.

4장
출판사 대표지만
상백수

공탁금을 입금하고 얼마 후 에이전시에서 출판사 소개서를
요청했다. 그러면 그렇지. 출간한 책이 하나도 없는 초짜
출판사에 뭘 믿고 선뜻 계약을 해 주겠어? 근데 돈 넣기 전에
물어볼 것이지, 이건 무슨 경우래. 출판사 소개서가 마음에 안
들어서 계약 불발되면 당신들 책임이니까 내 공탁금 돌려줘!
혼자 불만을 터트렸지만 이름뿐인 1인 출판사가 뭐 어쩔
도리가 있으랴. 금세 태세를 전환해 뭐라고 써 보내야 책 계약을
흔쾌히 진행해 줄지 고민에 빠졌다. 이 책 하나 만들려고 등록한
출판사라고 사실대로 보낼 순 없으니 상상력을 동원해 큰 그림을
그려 보기로 했다.

여성들을 위한 에세이를 낼 계획이고 앞으로 미란다의
책과 결이 비슷한 책들을 출간할 예정이라고 하자. 그리고 왜
<미란다처럼>을 원하냐는 질문에는 국내에서 찾아보기 힘든
자유롭고 유쾌한 삶의 방식을 제안하는 대체 불가능한 책이라고
적고. 마케팅 계획에는 큰 출판사에서는 책을 많이 내서 집중하기
힘든데, 나에게는 이 책이 처음이자 (한동안) 유일한 책이기에
집중해서 책을 소개할 수 있다는 식으로 적었다.

미란다 하트의 책은 영국에서 베스트셀러에 들기도 한 책이라
혹시나 이런 작은 출판사에는 맡길 수 없다고 하진 않을까 걱정이
되었다. 소개서를 보낸 후 약 한 달이 흘렀다. 아무래도 안 되려나

나홀로 써보았던
적나라한
검토서와 원서
출판사에 보낸
출간 계획서

하고 생각할 즈음 에이전시에서 계약을 진행하자는 답변이
왔다. 미리 입금했던 공탁금을 제한 금액과 에이전시 수수료
33만원까지 입금하고 나니 두 달 후 두툼한 영문 계약서가
도착했다. 다행히 에이전시에서 중요한 사항을 한글로 요약해
보내 주어서 이 내용을 중점적으로 확인하고 계약서에 사인을
했다.

　외서 계약 과정은 대부분 기다림의 연속이다. 어떤 책은 계약
의사를 밝히면 일사천리로 일이 진행되기도 하고 어떤 책은
계약하겠다고 답을 보내도 세월아, 네월아~ 하며 시간을 끌기도
한다. <Is It Just Me?>의 경우에는 판권을 문의하고 계약이
완벽하게 체결되기까지 반년이 걸렸다. 영국 출판사로 처음 메일
보낸 게 2013년 4월, 출판사를 등록한 게 6월, 계약 조건이 최종
승인된 것은 8월이었다. 하지만 실제로 계약서가 도착한 것은
11월이었다. 그동안 회사와 퇴사 일정을 조율하고 인수인계를

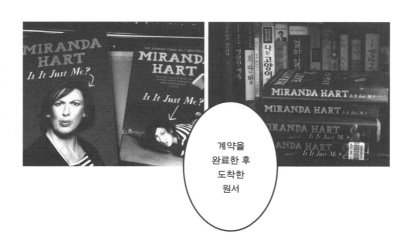

계약을
완료한 후
도착한
원서

하며 인디자인 수업을 들으며 기다렸지만 아무 일도 하고 있지 않았다면 기다리는 하루, 하루가 불안했을 것 같다.

계약이 완료되자 작업용 원서 3부가 택배로 도착했다. 드디어 번역을 시작할 순간이 왔다. 처음에는 의욕이 넘쳐서 엑셀에 번역 일정을 적어 넣었다. 하루에 이 정도 분량만 번역하면 3개월 후에는 번역 완료다!

물론, 당연히, 계획은 지켜지지 않았다. 외주 편집 일을 동시에 하다 보니 번역 일정이 뒤로 밀리기 일쑤였고, 직장 생활을 하던 때와 달리 정해진 작업 시간이 없어서 일과 생활의 구분이 모호해졌다. 한 시간을 하루같이 쓰기도 하고 하루를 한 시간같이 흘려 보내기도 했다.

가끔 밖에 나가서 사람을 만나면 책이 어떻게 진행되고 있는지 질문을 받을 때가 있었다. "아, 지금 번역하는 중이에요." 초반에는 상황을 모면하기에 이 대답이 썩 괜찮았는데, 3개월 후에도, 또다시 3개월 후에도 같은 대답을 해야 해서 민망한 나머지 사족이 주절주절 따라붙었다.

"아직 번역하는 중인데요. 이게 책이 꽤 두꺼워요. 300페이지 넘는 데다가 그림도 그려야 하고… 가끔씩 맡는 다른 출판사 편집 일도 있어서 좀 늦어지네요. 하하-"

이 시기에 번역 판권을 계약하고 책을 만들어가는 과정을 기록할 블로그를 만들었다. 국내에 미란다 하트에 대한 정보가

거의 없었기 때문에 관련 기사나 정보를 번역해 공유하고 책을
만들어 가는 과정을 관심 있는 사람들과 나누고도 싶었다. 특히
내가 출판을 준비하면서 인터넷에서 많은 도움을 얻었던 것처럼
다른 누군가에게도 내가 기록한 출판 정보가 도움이 되었으면
했다. 알 수 없는 누군가를 위해 정보를 나누는 정신은 내가
좋아하는 인터넷의 미덕 중 하나였다.

　물론 이렇게 블로그에 정보를 정리하는 것이 책을 알리는 데도
도움이 되고, 어떤 기회를 잡을수 있는 계기가 될 수 있으리라는
계산도 있었다. 자산이나 인맥이 풍족하지 않은 출판인인 나에게
블로그는 하지 않으면 무슨 배짱이야 싶은 필수적인 출판
도구이기도 했다.

　실제로 블로그를 보고 미란다에 대해 알아보다가 책이 있다는
사실을 알게 된 독자도 있었고 출판 과정을 정리해 주어서
고맙다고 인사를 전하는 사람도 있었다. 게다가 나에게 편집을
맡기고 싶다며 일을 의뢰한 사람도 있었다. 혼자 일을 하는
나에게 블로그는 내가 무슨 일을 해야 하는지 스스로를 관리할 수
있는 도구이자 사회와 연결될 수 있는 최소한의 창구였다.

5장

번역 프로젝트:
미란다에 빙의하라

미란다 하트가 쓴 책의 원서 제목은 <Is It Just Me?>, 그러니까
"나만 그런가요?"라는 뜻으로 서른이 훌쩍 넘어도 찌질하고
쪽팔리는 삶이 계속되는데 나만 그러냐고 묻는 미란다의
질문이다. 남들이 하니까 따라해 봤지만 알고 보면 진정으로
원하는 사람은 아무도 없는 사회적 규칙과 관습에 대해 슬쩍 슬쩍
딴지를 걸기도 한다.

특히 첫 장에서 미란다가 어릴 때 사람들이 북적이는 바비큐
파티에서 땅 속으로 꺼지는 느낌을 겪었다고 말하며 그때는
사람들이 모두 '편한 바지를 입고 집에서 TV나 보고 싶어 한다는
것을 몰랐다'고 고백하는 부분에 큰 공감을 느꼈다. 미란다는

그렇게 다들 속으로는 생각하지만 겉으로는 체면을 차리느라 숨기고 살아가는 것들을 이야기한다.

책의 구조는 현재의 미란다가 독자에게 말을 하는 식인데 중간중간 18살의 미란다가 끼어들어서 서로 대화를 하는 장면도 등장한다. 자신의 꿈과 감정에 솔직하지 못했던 18살 소녀를 보면서 비슷한 처지에 있었던 나의 어릴 적을 떠올리기도 했다.

여기서 잠깐 미란다의 과거를 소개하자면, 어릴 때부터 코미디언이 되는 꿈을 품고 있었지만 집안 환경과 소심한 성격 때문에 겉으로 표현하지 못하고 현실적인 장래희망(운동선수, 정치인)으로 자신을 속이며 대학을 졸업한다. 졸업 후 공황장애에 시달리며 2년여간 집 밖으로 나가지 못하던 미란다는 용기를 내서 에딘버러 페스티벌에 나가 작은 공연에 참여하고 취업도 한다. 그리고 뒤늦게 데뷔해 드라마 단역으로도 출연하다가 결국 자신의 경험을 살려 각본을 쓰고 프로듀싱한 <미란다>로 큰 인기를 끌게 된다.

책의 마지막 장에서 미란다는 18살 미란다에게 남들이 좋다거나 어울린다고 하는 꿈 말고 네가 '진짜로' 좋아하는 꿈을 찾으라고 말하는데, 언젠가 들었던 신해철의 라디오 방송이 떠올랐다. 아마 스무 살 무렵 야간 아르바이트를 마치고 차에 타서 잠결에 들었던 것 같은데 어찌나 강렬했는지 아직도 기억이 난다. '남들이 내 귀에 속닥거린 내 것이 아닌 꿈.'

그래서 이 책을 번역하면서 '진짜 꿈'에 대해 많은 생각을 했다. 획일화되거나 이거 아니면 저거 식으로 미래를 제한하는 교육 환경에서 '다른 길'을 보여 주는 어른 없이 자라온 나였기에 '세상이 아닌 내가 스스로 선택할 수 있는 꿈'을 찾는 것이 얼마나 어려운지 잘 알고 있었다. 이 책이 어떤 소녀에게는 조금쯤 다른 길을 상상하도록 실마리를 줄 수 있지는 않을까. 번역하는 내내 우연히 이 책을 집어들 '그 소녀'를 상상했다.

　포부는 좋았지만 원서의 느낌을 전달하려면 번역이 좋아야 했다. 과연 내가 번역한 글이 미란다의 메시지를 잘 살릴 수 있을지 걱정이 됐다. 시작부터 기꺼이 책덕의 숨은 일꾼이 되어 주었던 나의 반려인 간재리에게 번역문을 보여 주었다. 나름 진지한 얼굴로 빨간 펜을 들고 글을 읽더니 심상치 않은 표정으로 나를 다그쳤다. "이건 너무 진지한 네 말투야. 제대로 미란다에 빙의를 하란 말이야. 더 재밌게! 더 익살스럽게!"

　"네가 해 봐라!"라고 소리치고 싶었지만 피드백 받을 곳이 많지 않았기에 성질을 죽이고 다시 번역한 원고를 들여다보았다. 확실히 너무 차분한 느낌이었다. 미란다보다는 딱딱한 내 말투가 드러나 있다 보니 재미가 떨어졌다. 이걸 어떡하지? 자신감 곡선이 바닥을 향해 한없이 내리꽂히던 어느 날 밤, 잠자리를 뒤척이며 땅을 파기 시작했다.

　'이 출판은 나 혼자 만족하자고 벌이는 자위 행위가 아닐까?

없는 살림에 너무나 사치스러운 돈지랄이 아닐까? 번역을 해도 다시 다듬고 편집하고 디자인까지 해야 하는데… 유통하려면 서점들과 계약도 해야 하고, 매달 물류창고 보관 비용도 들 테고… 까마득하다… 무슨 번역을 이따위로 했냐고 비웃음을 사진 않을까? 차라리 번역 판권을 다른 출판사에 팔까?'

너무 뒷일까지 더해 걱정이 걷잡을 수 없이 부풀어오르기 시작하자 정신을 차리고 일기장을 꺼냈다. 너무 먼 미래의 고민은 지금 해 봤자 쓸데없다. 노트의 빈 공간에 이렇게 적었다. '내가 할 수 있는 것을, 내가 할 수 있는 만큼만, 조금씩, 매일.'

그래, 어차피 아무리 용을 써도 내 역량 밖의 일은 어쩔 수 없어. 최선을 다해서 쓰레기 같은 결과가 나오면 내가 그 정도라는 거고. 그걸 알아보고 싶어서 시작한 거잖아? 일단은 한 권의 책을 처음부터 끝까지 내 손으로 만들겠다는 목표, 그거 하나만 보고 가자.

마음을 가다듬고 시트콤 <미란다>를 다시 틀었다. 며칠 동안은 번역을 하지 않고 시트콤만 반복해서 보기로 했다. '나는 미란다다… 나는 미란다다… 나는 미란다다…' 이렇게 생각하며 미란다의 말투를 분석했다. 시트콤에서 미란다는 화면을 응시하며 시청자에게 직접 말을 거는데 존댓말이라는 느낌이 났다. 책에서도 독자에게 말을 걸 때가 많아서 이 부분을 시트콤처럼 그대로 살려서 책의 전체적인 톤을 맞췄다. 그렇게 첫

문장부터 다시 다듬으며 몇 번 수정을 거치고 나니 시트콤의 톤과
꽤 비슷해졌다.

"사랑하는 독자 여러분, 진심으로 반가워요. 제가 쓴 책을
선보이게 되어 정말 영광이에요. 이렇게 이야기를 나눌 수
있다니 정말 꿈만 같네요. 자, 이제 세 번째 문장까지 왔으니
편하게 앉으세요. 아니면 눕든가요. 해변에 자리를 깔든지
침대에 파묻히든지 하세요. 베개로 요새를 만들어 놓았다고요?
짝짝짝! 참 잘했어요! 눈치 따윈 던져 버리고 서점 바닥에 누워
짧은 휴식을 취하는 분도 있다고요? (흠, 실제로 이런 분이 있다면⋯
실례지만, 좀 이상한 분 같군요.)"

18살 미란다가 이야기할 때는 영국의 70~80년대 문화가
많이 등장했는데 마치 영국판 <응답하라> 시리즈를 읽는 듯한
느낌이었다. 아무래도 국내 독자에게는 생소할 것 같았다.
어떻게 할까 궁리를 하다가 조금 산만할지라도 옮긴이 주석을
넣어서 최대한 국내 독자들이 흥미롭게 느낄 수 있도록 영국의
70~80년대 문화에 대한 설명을 넣었다. 한 번도 가 보지 못한
영국의 문화를 잘 전달하기 위해 참고한 <영국인 발견>이라는
책도 큰 도움이 되었다.

6장

마음을 다해
대충 만든 책

　번역을 얼추 다 마치고 보니 벌써 책을 계약한 지 1년이 훌쩍
지나 있었다. 번역서를 판매할 수 있는 계약 기간 5년 중 1년이
지나간 것이었다. 이러다가 더 늦어지면 안 되겠다 싶어 부지런히
디자인을 하자고 마음먹었다. 그런데 인디자인 수업을 들었던
것도 역시 1년 전이라서 수업 내용을 떠올려 보니 가물가물했다.
낭패스러웠지만 책과 메모했던 내용을 보고 기억을 되살리며
떠듬떠듬 조판을 시작했다.
　책을 직접 디자인하겠다고 마음먹은 순간부터 결심했던 사항이
몇 가지 있었다. 책의 꼴을 만들 때는 새로운 시도보다 안정적인
선택을 할 것, 대신 구성 면에서는 책덕의 개성을 드러낼 것, 무료

폰트를 사용할 것 등이었다.

　북디자인에서 새로운 시도를 한다는 것은 제작 위험도가
올라간다는 것을 뜻했다. 기존에 잘 쓰지 않던 폰트나 레이아웃을
쓴다든가 제작할 때 구하기 힘든 종이나 인쇄 방식을 시도한다면,
경험이 없는 상태에서는 최종 결과물이 어떻게 나올지 예측하기가
굉장히 힘들어진다(제작 비용이 올라갈 가능성도 높다). 그렇기 때문에
기존에 잘 만들어진 책을 모델 삼아 최대한 비슷한 판형, 판면,
폰트 크기, 행간 등을 설정하고 가장 기본적으로 사용하는 종이와
제작 방식을 따르기로 했다.

　무료 폰트를 쓰는 시도는 살짝 모험이었다(엄밀히 말하자면 '무료
폰트'가 아니라 '오픈 라이선스 폰트'다). 출판사에 다닐 때는 책의
본문에 쓰는 폰트가 거의 정해져 있다시피 했다. 북디자인의
요소 중에 가장 보수적인 것이 본문 폰트라서 기존 출판사에서는
쉽사리 바꾸지 않는 경우가 많았다. 하지만 기존 상업 출판물에서
많이 쓰는 폰트의 가격이 매우 비싸기도 했고 예전에 나눔명조를
사용해 만든 책을 봤는데 내 눈에는 거슬리는 점이 거의 없었다.
본문 디자인의 세계도 예민하게 보자면 한없이 세심해져야
했지만 '읽히기만 하면 오케이'인 나 같은 무심한 독자에게는 무료
폰트도 충분해 보였다.

　이 모든 게 누군가의 눈치를 보거나 허락을 받아야 하는 위치가
아니라 나 혼자 내가 만들고 싶어서 하는 출판이니 내 마음대로

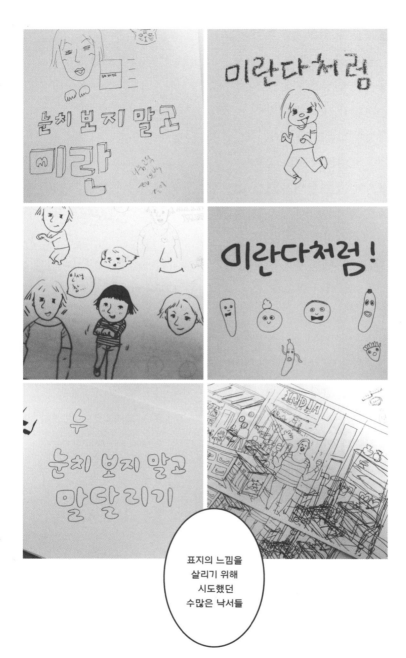

표지의 느낌을
살리기 위해
시도했던
수많은 낙서들

결정할 수 있었다. 내 안의 깐깐한 꼰대가 불쑥 튀어나와 '이렇게
책을 만들어도 되는 거야?'라고 걱정스런 잔소리를 쏟아붓는
날에는 이렇게 대답하면 그만이었다. '내 마음대로 하려고
시작한 거니까 내 마음대로 할 거야. 돈도 못 버는데 마음대로 할
자유라도 있어야 하지 않겠어?'

　그렇게 해서 책의 본문은 얼추 그럴 듯하게 완성되어 갔다.
원서에 있는 삽화는 그대로 쓰지 않고 새로 그리기로 했기 때문에
디자인과 동시에 삽화도 직접 그렸다. 책에 들어갈 그림을 그리는
것도 처음이라서 이렇게 저렇게 낙서를 해 보고 간재리의 도움을
받아 종이에 그린 그림을 디지털 이미지로 바꿀 수 있었다.

　출판사에서 책표지 시안이 나오기까지의 과정은 크게 두 가지로
나눌 수 있다. 책 전체를 아우를 수 있는 콘셉트를 구체화하는
과정(제목과 카피를 뽑는 일 포함)과 그 콘셉트를 이미지화하고
형상화하는 과정인데, 편집자가 앞부분을 담당하고 디자이너가
뒷부분을 담당한다. 보통은 이 과정이 순서대로 이루어지는데,
나는 혼자서 번역-편집-디자인까지 스트레이트로 하려다 보니
역할이 섞여 버려서 한동안 혼란의 시간을 보내야 했다. 제목을
고민하다가 부제목을 고민하고 본문을 조판하다가 다시 표지를
고민하다 보니 낙서는 늘어가고 머릿속은 복잡해져 갔다.

　표지를 디자인하는 체계적인 틀이 없다 보니 미완성 시안만
쌓여 갔다. 이쯤에서 복잡해진 머릿속을 정리할 필요가 있다고

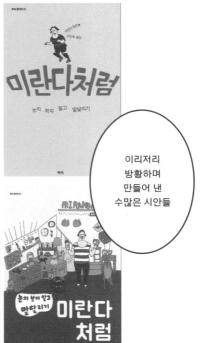

이리저리
방황하며
만들어 낸
수많은 시안들

느꼈다. 그때그때 단점을 발견하면 고치고 다른 방향으로 틀어 버려서 콘셉트가 점점 다듬어지는 게 아니라 조잡한 시안만 늘어가는 느낌이었다. 대체 '최선의 표지'는 무엇일까? 독자의 입장으로 책을 바라보아야 하는 시점이었다.

표지에 이끌려 책을 펼쳤다가 기대했던 내용이 아니라 실망했던 때를 떠올려 보았다. 일단 겉포장은 내용물을 예상할 수 있는 범위에서 벗어나지 않아야 하지 않을까? 예전에 출출한 밤 편의점에서 과자를 고르다가 맛있어 보이는 '추로스' 사진이 박힌 포장지를 보고 저절로 이런 기대감이 들었다. '음… 매끈매끈하고 파사삭한 식감에 추로스 맛이 나는 과자인가 보지?' 그런데 막상 뜯어 보니 추로스와는 한참 거리가 멀게도 딱딱하고 울퉁불퉁한 모양의 과자가 튀어나와서 실망했었다.

나에게는 '표지가 책의 내용과 얼마나 호응하는지'가 좋은 표지의 기준이었다. 책을 집기 전에도, 다 읽고 덮은 후에도 수긍할 수 있는 그런 표지라면 흰 바탕에 검은 글씨만 찍혀 있더라도 좋은 표지라는 생각이 들었다. 내가 직접 책을 만드는 여러 이유 중 하나는 다른 사람의 기준보다 '나의 기준'을 존중하고 그걸 따르고 싶어서였다. 그런데 막상 표지를 만들 때가 되니 그럴듯한 표지를 만들어야 한다는 생각에 발목을 잡혀서 길을 잃어버렸다. 그래서 다시 한번 꼭 지키고 싶은 기준을 정리해 봤다.

- 책의 내용을 하나의 이미지로 느낄 수 있도록
- 책덕 출판사의 (혹시 있을지 모를) 다음 책과의 연결성
- 다 드러내기보다는 호기심과 흥미를 자극할 수 있는 디자인

　이렇게 정리한다고 해서 좋은 표지가 뚝딱! 나오는 것은
아니었다. 머리로 아는 것과 실제 손이 만들어 내는 것은 완.전.히
다른 문제니까. 맛있는 음식을 어떻게 만드는지 머리로 안다고
해서 그대로 만들어 낼 수 있는 건 아니었다.

　결국은 균형의 문제였다. 디자이너의 전문성을 포기한 대신
내가 집어넣고 싶은 것은 '책덕스러움'이었지만 그렇다고 마냥
어설프게 만들 수도 없었다. 이 책은 엄연히 '상품'이니까. 상품을
만들 때는 어느 정도 자기 객관화가 필요하다. 자기감정을
떡칠해 놓고 좋다고 할 수 있는 건 혼자 즐기는 덕질일 때는
상관이 없었겠지만 누군가 이 책의 가치를 알아보고 기꺼이 돈을
지불하도록 만들고 싶다면 중간 지점을 찾아야 했다.

　혼자 책을 만든다는 것은 결국 모든 판단이 내 몫이라는
뜻이다. 책을 만들 때는 결정을 내리는 타이밍도 무척 중요하다.
고민하는 시간은 집중해서 빡세게 고민하고 결정을 내린
다음에는 뒤도 돌아보지 않아야 한다. 그리고 그에 따르는
모든 비판과 책임도 오롯이 나의 몫이다. 그것이 1인 출판의

장점이라고 하기에도 뭐하고 단점이라고 하기에도 뭐한 그런
것(?)인데, 비단 출판에만 국한되지 않는 독립 일꾼의 숙명이랄까.

내 마음대로 하려고 차린 출판사이기에 남의 기준보다는
내 기준에 따라 책을 만든다. 누군가의 허락이 익숙했었기에
홀로 오롯이 판단하는 일은 왠지 거센 바람을 맨 앞에서 맞으며
앞으로 한 발, 한 발 걸어가는 기분이다. 누군가 '이거 뭔가
이상한데?'라고 지적을 해도 남 탓을 할 수도 없고 변명의 여지도
없다. '내'가 그렇게 결정했으니까.

나는 너무나 서툴고 부족하지만 세상에 이미 존재하던
스타일이 아니라 내 스타일로 출판 시장의 구석탱이를 하나라도
물들이고 싶었다. 무라카미 하루키의 그림 짝꿍 일러스트레이터
안자이 미즈마루의 책 부제는 '마음을 다해 대충 그린 그림'이다.
안자이 미즈마루의 그림 철학을 그대로 표현하는 말이다. 그가
예전에 했던 인터뷰에서 인상적이 말이 있었다.

"매력적인 그림이란 그저 잘 그린 그림만이 아니라 역시 그
사람밖에 그릴 수 없는 그림이 아닐까요. 그런 걸 그려 가고
싶습니다."

– 2011년 7월 27일, 〈리쿠나비〉 인터뷰 중에서

누구보다 잘할 수는 없지만 누구보다 나답게 만들 수 있는 것은

세상에 오직 나뿐이니까. 매순간 마음을 다해 대충 만든 책으로
세상의 구석탱이를 물들여야지.

7장
내가 정말 좋아하는
편집자의 일

　집에서 혼자 작업을 하다가 가끔 밖에 나가 사람들을 만났을
때 직업을 물어오면 선뜻 마땅한 대답이 생각나지 않았다. 골똘히
생각한 끝에 나온 답변은 '편집자'였다. 번역을 하든 삽화를
그리든 디자인을 하든 동시에 여러 역할을 하면서도 내 안에는
편집자라는 정체성이 가장 크게 자리잡고 있었다. 다른 일보다
경험이 더 많기도 했고 역시 책이 만들어지는 과정은 편집자의
손에서 시작해 편집자의 손에서 마무리된다고 생각했다.
어쩌면 단순하게도 내가 가장 좋아하는 일이 편집자의 일이기
때문일지도 모른다.
　'편집자는 책과 함께 굴러간다.' 나는 종종 이렇게 상상한다.

책이라는 직물을 짜기 위해 처음에는 실 한 오라기를 잡고 데굴데굴 구른다. 잘 짜여져 나온 완성품을 상상하며 원고를 다듬고 저자, 역자에게 가서 씨름하고 북디자이너에게로 다시 굴러간다. 일러스트레이터, 다른 편집자(혹은 편집장), 마케터, 제작처, 서점까지 데굴데굴 데구르르… 그러면서 책이 만들어진다. 책에 관여하는 다른 기여자에 비해 하는 일이 무엇인지 명확하게 설명하기가 쉽지 않지만, 확실한 것은 편집자가 없으면 책은 혼자 저절로 굴러가지 않는다.

편집자의 일을 명확하게 설명하기 힘든 이유는 아마 편집자가 책을 만드는 모든 단계에 관여하기 때문일 것이다. 저자나 역자와 원고를 사이에 두고 전체적인 틀을 잡고 세세하게 교정/교열을 진행하고 디자이너와는 조판 디자인과 표지 디자인을 사이에 두고 조율을 한다. 마케팅 전략을 짜거나 제작 사양을 고민할 때도 원고와 책에 대해 가장 잘 이해하고 있는 편집자의 견해가 필요하다. 각 전문가들의 목표를 살펴보면 애매해 보였던 편집자의 일이 확실하게 보인다. 저자와 역자는 원고를 쓰는 것, 디자이너는 북디자인을 하는 것, 마케터는 책을 파는 것, 제작자는 책의 물성을 만드는 것이라면 편집자의 목표는 '책을 만드는 것' 그 자체다.

번역자인 내가 번역을 완료하면 편집자 모드로 변신한 내가 원고를 편집한다. 번역자가 원서를 충실히 옮겨 내는 데 중점을

둔다면 편집자는 독자가 그 내용을 수월하게 받아들일 수
있도록 애를 쓴다. 텍스트 속에 파묻혀 있을 때와 다르게 한
발짝 떨어져서 원고를 보면 번역할 때와는 다른 요소들이 눈에
들어온다. 국내 독자로서는 이해하기 힘든 농담을 풀어 쓰거나
'Music', 'Diet' 같이 딱딱한 소제목을 '음악 유전자, 없어도
괜찮아', '다이어트는 힘들어' 같은 식으로 친근하게 각색하고
전체적인 책의 느낌을 제목과 표지에 반영한다.

편집자의 손길이 가장 크게 닿는 요소 중 하나가 번역서
제목이다. 미란다가 쓴 원서의 제목은 <Is It Just Me?>지만
그대로 한국어로 해석한 '나만 그런가요?'를 그대로 제목으로
할지 아니면 한국 독자들에게 책의 성격을 더
잘 전달할 수 있는 새로운 제목을 붙일지

틈틈이
제목과 카피
아이디어를
얻기 위해 적었던
낙서들

고민했다. 아무래도 영드 <미란다>를 아는 팬들에게 어필하고
싶다는 생각에 제목에도 '미란다'를 넣고 드라마 속 배경과
캐릭터를 전면에 내세우기로 했다. 책의 발랄하고 유쾌한
성격은 부제목에서 드러내기로 했다. 그렇게 해서 책 제목은
<미란다처럼 : 눈치 보지 말고 말달리기>가 되었다.

　언젠가부터 재미있게 읽은 번역서의 원서 제목을 찾아보는 것이
취미가 되었다. 어떤 사람들은 원래 제목을 왜 바꾸냐고 의아해
할 수도 있지만 해외 출판 시장과 국내 출판 시장에서 선호하는
제목 유형이 다르기 때문에 원서 제목을 그대로 출간하는 경우가
더 적다. 그리고 언어의 체계 자체가 다르기 때문에 오히려 원서
그대로 내는 것이 책의 내용을 잘 전달하지 못하는 경우도 많다.
<정의란 무엇인가> 같은 경우도 원제는 <Justice>지만 <정의>가
아니라 <정의란 무엇인가>라고 바꾸어 출간되었다. 아주 작은
차이지만 독자로서 두 제목을 받아들이는 느낌이 분명 다르다.
그런가 하면 반대로 문장형 제목을 단어형 제목으로 바꾸는
경우도 있다. <사피엔스의 미래>의 원제는 <Do Humankind's
Best Days Lie Ahead?>이다. 이 책이 출간될 무렵 마침 주목받던
책인 유발 하라리의 <사피엔스>의 독자층을 흡수할 수 있는
내용이라 판단해 '사피엔스'라는 키워드를 제목에 넣은 편집자의
센스가 돋보인다(이 책은 공저자가 4명인데, 저자 이름을 나열한 순서도
눈여겨볼 만하다. 원서와 달리 한국 내 지명도대로 나열했기 때문이다).

2013년에 출간되었던 <진짜 여자가 되는 법>은 <How to be a woman>이라는 원제를 거의 그대로 살렸다가 2015년에 표지갈이를 해 재출간하면서 제목도 바꾸었다. <아마도 올해의 가장 명랑한 페미니즘 이야기>라는 제목으로 바뀌었는데, 새로 출간할 시기에 관심도가 높았던 '페미니즘'이라는 키워드를 제목에 전면적으로 내세운 전략이 드러난다.

이런 식으로 놀다(?) 보면 자연스레 책을 만들 때 분야별 편집자들이 어떤 점에 중점을 뒀는지 엿볼 수 있고 시기별 제목 트렌드에 맞춰 제목을 변형한 편집자의 재치도 눈에 들어온다. 뭐, 이런 취미가 제목 짓는 기술을 늘려 준다고는 장담할 수 없지만 나 같은 경우엔 재미가 있어서 하는 일이다(직업병은 아니다. 결단코!).

<미란다처럼>의 제목을 짓고 보니 '덕후가 만든 책, 덕후를 위한 책'이라는 것을 더욱 드러내고 싶다는 욕심이 생겼다. 시간이 조금 많이 걸리더라도 일반적인 출판사에서 내는 것과는 다르게 만들고 싶었다. 출판사 소개서에 썼던 '책덕 출판사의 유일한 책이기에 정성을 다해 만들고 싶다'는 말을 지키고 싶기도 했다. 다른 출판사에서 계약을 해서 만들었을 경우보다 더 세련되지는 못할지라도 '덕후스러움'만은 월등하기를 바란 것이었다.

번역할 때 덧붙였던 옮긴이 주석으로 설명했던 영국의 예전 영화나 음악 콘텐츠들이 유튜브에 올라와 있어서 이것을 한데

모아 두면 좋겠다는 생각이 들었다. 이 정보를 블로그에 올리고
'미란다처럼 사전'이라고 이름 붙여서 독자들이 찾아올 수 있게
책에 링크를 적어 두기로 했다. 그리고 미란다의 일거수 일투족이
궁금할 덕후들을 위해서 미란다의 활동 이력을 샅샅이 뒤졌다.
미란다 하트의 공식 홈페이지, IMDB(영화, 배우, TV 드라마, 비디오
게임 등에 관한 정보를 제공하는 온라인 데이터베이스), 유튜브 영상 등
짧게라도 출연했던 쇼를 찾아내서 책 뒤에 부록으로 끼워 넣었다.
언제 이렇게까지 누군가의 기록을 뒤져 본 적이 있었던가. 진정
덕후가 되어 가는 느낌이었다.

　여기에 마침표를 딱! 찍어 줄 뭔가가 없을까? 고민하다가
추천사를 넣으면 좋겠다는 생각이 들었다. 보통 홍보를 위해서
유명인이나 책과 관련된 분야의 권위 있는 사람에게 추천사를
받지만 이 책은 미란다를 좋아하는 사람들의 애정
어린 추천사를 넣고 싶었다. 이름하여 '덕후들의

책 뒷날개에
들어간
미란다의 TMI,
공감의 체크박스

62

사랑스러운 추천사'! <미란다>를 재밌게 보고 리뷰까지 남겨 준 애정 있는 블로거들을 검색해 일일이 메시지를 보냈다. 혼자 책을 만들고 있는데 짤막하게 추천사를 써 주신다면 책에 싣고 싶다고. 감사하게도 나보다 더 반가워하며 흔쾌히 추천사를 보내 줬다.

편집자의 주요 업무라고 하면 교정과 교열을 떠올리는 사람이 많을 것이다. 솔직히 고백하자면 나는 맞춤법이나 띄어쓰기를 아주 꼼꼼하고 세심하게 보는 일에 자신 있는 편은 아니다. 편집 일을 막 시작했을 때는 내가 편집자 자질이 없는 건 아닐까 고민하기도 했다. 선배 편집자가 자신이 만든 책에 치명적인 실수가 있다고 해서 이리저리 훑어봤지만 결국 어디에 오류가 있는지 찾지 못한 적도 있었다. 좀 더 꼼꼼한 편집자가 되어 보고자 기본적인 교정교열 훈련을 받고 선배 편집자와 <열린책들 편집매뉴얼>을 붙잡고 스터디를 하기도 했다.

정말 세심한 편집자들처럼 책을 보진 못하는 이유는 아마 내가 독자일 때부터 그렇게 엄격한 스타일이 아니었기 때문이 아닐까. 나는 책에서 오타가 나올 때 거슬려 하기 보다는 반가워하는(?) 편이다. 물론 오타가 밥 먹듯이 나오거나 터무니없는 오류가 난무하는 책은 짜증을 유발하지만 완벽해 보이는 책의 빈틈이 보이는 순간 왠지 인간미가 느껴지는 건 나뿐일까? 그 오자에서 잠시 멈추는 바람에 책 바깥으로 생각이 튀는 것도 재미있다. 마치 원래 목적지는 아니지만 우연히 발견한 여행지의 매력적인

골목길처럼 말이다. 예를 들어, 책을 펼치자마자 '저자의 말'이 '자자의 말'로 된 걸 발견하는 바람에 '저저의 말'이 된 것보단 나은 걸까, 라고 생각한다든지 여행작가의 소개글에 경력이 110년이라는 오타를 발견하고 11년일까 10년일까, 혹시 진짜 경력이 110년인 여행가라면 진짜 재밌겠다, 라는 상상을 한다든지…

맞춤법과 띄어쓰기에 심하게 집착하지 않는 이유는 또 하나 있다. 말과 글은 사람들의 욕구를 담아 내는 그릇이기 때문에 시대의 변화에 따라 함께 변화하고, 편집자도 그 흐름 속에서 시대와 소통하는 책을 만들어 내는 일을 하는 것이라고 생각한다. 그러니 '법칙'을 찾아서 기계적으로 맞춤법 검사를 하는 것이 편집자 일의 전부라고는 생각하지 않았으면 좋겠다. 애매한 영역과 마주쳤을 때(예를 들어, 자신의 언어적 감과 법칙이 다를 때) 근거 있는 자기 기준을 바탕으로 판단해 가는 게 좋다고 생각한다. 그렇게 하다 보면 각자 다른 편집자들의 의견이 모여 자연스럽게 서로의 언어에 영향을 끼치는 책세계가 만들어지지 않을까? 물론 기본적인 문법을 지키는 것은 수준 이하의 책을 만들지 않기 위해 필요한 일이다. 나도 항상 1인 출판사에서 만든 책이라 허접하다는 평을 듣지 않기 위해 실수를 바로잡으려고 노력한다.

어쨌든 편집자보다는 독자로서 책을 만나는 즐거움을 잃고 싶지 않은 나에게는 다양한 편집자들이 자신의 판단력을 발휘해

만든 책들을 살펴보는 것이 즐겁다. 스티븐 킹이 이렇게 말했다고 했던가. "글쓰기는 인간의 일, 편집은 신의 일"이라고. 그렇지만 나는 신이 만든 책보다는 인간이 만든 책이 훨씬 덜 지루할 것이라고 믿는다.

8장

크라우드 펀딩,
예비 독자 만나기

처음 '텀블벅'이라는 크라우드 펀딩 플랫폼을 알게 된 것은
2011년이었다. 사이트가 개설된 지 얼마 안 돼서 펀딩이 진행
중인 프로젝트가 많지 않았다. 그때는 미란다의 책을 만나기도
전이라 직접 프로젝트를 만들 생각보다는 십시일반의 정신(?)과
기술이 만나 만들어 낸 새로운 플랫폼에 돈을 쓰는 일에 흠뻑
빠져 있었다. 내가 보탠 돈으로 이런저런 프로젝트들이 실제로
이루어지는 것을 보니 뿌듯했다. 주기적으로 뭐 더 새로운
프로젝트가 없나 텀블벅을 기웃대는 것이 어느새 취미가 되었다.

내가 텀블벅에서 가장 처음 밀어 줬던 프로젝트는 '복태와
한군의 은혜 갚을 결혼식'이다. 인디음악가였던 두 사람이

민트리

http://beingbeingbeing.pe.kr

✔ 7개 프로젝트의 후원자

 (원 안)

텀블벅에서 2014년까지 내가 후원했던 프로젝트들

밀어준 프로젝트 7개

2015 다이어리 "꿈꾸지 않는 자는 청년이 아니다"
인디고 서원의 프로젝트

2015 다이어리 '꿈꾸지 않는 자는 청년이 아니다'

모인 금액
3,520,000원 100 % **성공!**

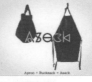

Asack 앞치마/가방
김경현의 프로젝트

Asack=Apron + Rucksack. 지퍼를 열면 작업용 앞치마가 되고 잠그면 배낭이 되는 제품입니다.

모인 금액
3,050,000원 172 % **성공!**

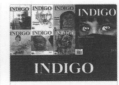

국제 인문학 잡지 INDIGO Vol.8
인디고 서원의 프로젝트

전 세계와의 새로운 연대를 꿈꾸며 만들어진 인문교양지 INDIGO. 창조적 변화를 도모하는 희망의 시작이다.

모인 금액
3,714,013원 123 % **성공!**

창작집단8 첫번째 단편집
창작집단8의 프로젝트

취향과 성향이 비슷한 만화가 10명이 모여 단편집을 만듭니다. 첫 번째 테마는 '여행'입니다.

모인 금액
19,059,545원 127 % **성공!**

IT 이야기 시즌2
김인성의 프로젝트

실력있는 만화가의 아름다운 그림을 통해 IT 현실을 알리는 웹툰 〈IT 이야기~시즌2〉입니다.

모인 금액
7,495,000원 149 % **성공!**

지역 단편영화 -소금의 맛-
한혜미의 프로젝트

지역 단편 영화 〈소금의 맛〉 증도 지역의 명물, 문준경의 젊은 시절을 다룬 영화입니다.

모인 금액
3,211,111원 107 % **성공!**

결혼식을 올릴 수 있도록 돕는 프로젝트였다. 나이 차이와 종교 때문에 집안의 반대에 부딪힌 두 사람에게 아이가 생겼다. 누군가는 결혼식은 사치라고 할 수도 있겠지만 두 사람은 굴하지 않고 예술가답게 길을 찾았다.

"갑작스런 상황에 많은 도움을 줄 수 없다 말하는 부모, 모아
둔 돈이 없는 복태와 한군. 그들에게는 묘안이 필요했다.
허나 궁상맞아지고 싶지는 않았다. 이 과정 역시 창조적이고
재기발랄한 작업이 되기를 바랐다.
생판 모르는 타인에게 도움 받기. 더불어 생판 모르는 타인에게
축하 받기. 티끌 모아 태산, 백지장도 맞들면 나아지는 결혼식.
품앗이처럼 혹은 계처럼 사람들은 결혼식을 후원해 주고,
우리들은 할 수 있는 분야에서 은혜를 갚는 것. 평생을 함께하기
위해 그 시작을 알리는 결혼식을 많은 사람들의 도움과 축복
속에서 성사시키는 것. 결혼식을 위해 하던 작업을 멈추는 것이
아니라 이 과정 역시 창조적인 작업으로 만드는 것."

– 복태와 한군 프로젝트 글에서 발췌

무엇보다 갑작스럽게 닥친 삶의 변화를 예술가답게 헤쳐
나가겠다는 말이 와닿았다. 리워드로 두 사람의 음악이 담긴
CD도 받고 공연 영상도 찾아 보며 전혀 몰랐던 두 사람을

응원하는 마음이 생겼다. 지금 되돌아보니 이 프로젝트에
많은 영향을 받은 것 같다. 정성을 다해 리워드를 준비하고
모든 과정을 즐기기. 그래서 <미란다처럼> 출간을 준비하면서
텀블벅에 올려 봐야겠다는 생각이 자연스럽게 떠올랐다.
제작비를 마련하는 것도 중요하지만 무엇보다 내가 하는 일을
소개하고 알리는 과정이 재밌을 것 같았다. 물론 이런저런
두려움도 많았다. '과연 얼마나 많은 사람들이 내 프로젝트에
선뜻 돈을 내며 응원을 해 줄까?' 떨리는 마음으로 첫 프로젝트를
올렸다. 채워 넣을 것이 참 많았다. 지금은 매우 큰 크라우드 펀딩

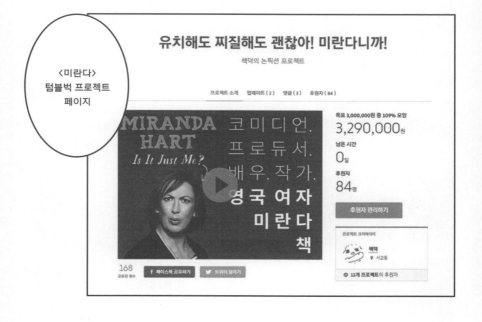

<미란다>
텀블벅 프로젝트
페이지

플랫폼으로 성장한 텀블벅이지만 초창기에는 프로젝트 수가 아주
많지는 않았다. 특히 출판 프로젝트 중에는 번역서 프로젝트가
전무하다시피 해서 참고할 만한 예시가 없어서 난감했다. 목표
금액은 어떻게 할지, 스토리텔링은 어떻게 할지, 리워드 구성은
어떻게 할지 등 모든 것이 실험적인 시도가 될 수밖에 없었다.

　어디에서 피쳐 영상을 넣는 것이 홍보에 좋다는 얘기를 듣고
아주 허접한 동영상을 만들기도 했다. 스마트폰 어플로 드라마
장면이 나오는 모니터를 그냥 찍어서 화질은 말할 수 없는
수준이었고 자막은 어떻게 붙였었는지 기억도 나지 않는다.
그야말로 아마추어 느낌이 물씬 나는 수제(?) 동영상이었다.

　텀블벅을 시도하면서 기대했던 것 한 가지가 바로 굿즈
만들기였다. 덕후라면 누구나 자기 손으로 굿즈 하나씩은
만들고 싶은 것 아니겠는가. 고민하다가 선택한
굿즈는 바로 머그컵과 마라카스였다. 도톰한 머그잔
밑바닥에 말 달리는 미란다 캐릭터가 'I JUST

프로젝트에
올렸던 홍보
동영상

웃기네!
호기심 발동

책도 있어?
원서 도착!

어쩌다 보니...
계약, 번역, 편집...

미란다처럼

표지는
어떻게 하지?

표지는
어떻게 하지?

그나저나
일 벌이는 너는 누구?

DON'T CARE!'라고 외치고 있었는데, 덕분에 설거지해서 뒤집어 놓을 때마다 눈에 들어와서 좋다는 피드백을 받기도 했다. 다만 머그컵 같은 그릇 종류는 깨질 위험이 있기 때문에 포장을 꼼꼼하게 해야 했다.

대망의 마라카스는 영드 <미란다>에서 음악 유전자 없는 미란다가 가장 좋아하는 악기다. 아무 지식이 없어도 그냥 흔들기만 하면 되니까 아주 쉬우면서도 재밌게 즐길 수 있기 때문이다(미란다는 나중에 이 마라카스를 가지고 <마라카틱>이라는 다이어트 비디오를 내기도 했다). 그래서 책표지에도 마라카스를 든 미란다 캐릭터를 넣기도 했다. 번역을 할 때부터 이 마라카스를 리워드로 하면 좋겠다고 생각했던지라 바로 실행에 옮겼다. 악기를 대량으로 사는 건 처음이라 낙원상가를 찾았다. 세상에 흔들어 소리 내는 악기가 그렇게 많을 줄이야. 빨간색 나무 마라카스가 마음에 들어서 10개를 사겠다고 했더니 악기 매장 사장님이 무슨 음악 교사라도 되는지 묻기도 했다.

어찌어찌 얼추 구색을 갖춘 후 프로젝트를 오픈했다. 심장이 두근두근한 와중에 친구들에게 수줍게 프로젝트 소식을 알렸다. 선뜻 응원해 주는 친구들이 하나둘 후원자 목록에 뜨기 시작했다. 아무리 아는 사이라 해도 마음이 동하지 않으면 할 수 없는 일이라는 생각에 고마움이 마음속에 넘쳐흘렀다.

하지만 어느 정도 아는 사람들의 후원이 끝나고 나니 후원금에

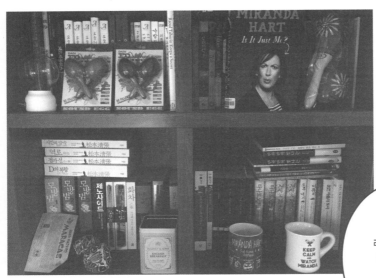

텀블벅 리워드였던 마라카스, 머그컵, 원서 등

변화가 없었다. 이러다가 친구들만 귀찮게 하고 프로젝트가 실패하는 건 아닐까, 불안했다. 사실 팔로워가 많은 창작자가 아니라면 텀블벅에 프로젝트를 올려만 놓는 것으로는 성공 확률이 희박하다. 게다가 프로젝트에 흥미를 느낀 사람이 있다고 해도 후원자 입장에서는 결제까지 가는 길에 여러 장벽이 있다.

'과연 내 돈을 투자할 만한 가치가 진정 있을까? 이 프로젝트가 성공할까? 실패할까? 후원하려면 가입해야 하네? 결제하려면 카드 정보도 넣어야 하네. 얼마를 투자할까? 오늘 할까? 내일 할까? 아직 시간이 남았으니 내일 해도 되겠다.'

이런 경우도 많아서 후원이 필요한 사람이 100명이라면 100명한테만 알리는 게 아니라 그보다 몇 배, 몇십 배는 많은 사람들에게 프로젝트 소식이 노출되어야 프로젝트를 성공시킬 수 있다. 그렇다고 비용이 들어가는 광고를 하기는 힘들었기 때문에 내가 할 수 있는 최선은 사람들이 내 이야기에 공감하기를 바라는 진심을 담아서 글을 쓰는 것뿐이다.

내가 웹을 좋아하는 이유는 누구라도 방대한 정보에 접근할 수 있으며 어느 정도 보장된 익명성 속에서 나의 생각을 표현할 수 있다는 점 때문이었다. 내가 어떻게 생겼든 어떤 경제적 환경에 처해 있든 상관없이 웹에서는 누구나 하나의 ip로 존재할 뿐이다. 하지만 내가 현실에서 하고 있는 일을 알리려고 하니 달콤한 익명성 뒤에 숨어서는 내 목소리에 진정성을 담기가 어렵겠다는 생각이 들었다. 물론 과거의 내가 알게 모르게 흩뿌렸던 나의 조각들이 웹의 거미줄 어딘가에 대롱대롱 매달려서 불특정 다수에게 노출되는 것을 생각하면 등줄기에 땀이 흘렀지만 앞으로 나아가려면 어떻게 해야 나를 잘 드러낼 수 있을지 연구하는 쪽이 더 현명할 것 같았다.

미란다에 관심이 있을 만한 커뮤니티를 찾아서 며칠 동안 '눈팅'을 하며 커뮤니티의 분위기를 익혔다. 글은 최대한 스팸처럼 느껴지지 않도록 유저들의 활동에 해가 되지 않게 재미있게 쓰기로 했다. 커뮤니티마다 성격에 맞춰 새롭게 글을 썼는데 그

링크들을 모아 블로그에 공유하기도 했다. 그렇게 프로젝트를 알리고 난 후부터 후원자 목록에 점점 모르는 이름들이 등장했다. 정말 '모르는 사람'들이 내 프로젝트에 후원을 하기 시작한 것이다.

가끔씩 블로그 방명록이나 쪽지로 응원의 메시지가 오면 뛸 듯이 기뻤다. 글에 담았던 나의 진심이 보답받는 기분이었다. 얼굴도 모르는 이에게 응원을 받다니, 이런 멋진 기적이 있나! 지금도 조용한 방에서 혼자 뭘 하는 거지? 하는 생각이 들 때, 생각한 것처럼 디자인이 잘 나오지 않을 때, 계획했던 것보다 진행이 더디게 될 때마다 방명록에 남아 있는 응원의 글을 읽으며 다시 이어갈 힘을 내곤 한다.

그러는 사이 한 달의 시간이 흘렀고 나의 첫 프로젝트는 아슬아슬하게 100%를 넘어 109%를 달성했다. 차곡차곡 쌓인 후원자들의 이름을 책 뒤에 실었다. 모두 84명. 처음으로 내가 만든 책의 존재를 알고 후원해 준 사람들의 숫자다.

9장

독립 일꾼에서
자유 일꾼으로

책을 만들려면 인쇄소도 가고 물류창고도 계약해야 할 테니 슬슬 명함을 만들기로 했다. 예전부터 장난처럼 하던 낙서가 하나 있었는데, 바로 방구석을 세 개의 선으로 표현한 그림이었다. 어딘지 심심하지만 방구석에 처박혀 혼자 꼼지락거리는 나를 표현하기에 제격이었다. 책표지를 만드는 태도를 봤다면 예상했겠지만 나는 정석적으로 완벽한 것보다는 어딘가 한 군데 모자라고 허접해 보일지라도 개성 있는 쪽을 선호하는 미감을 가지고 있다. 디자인이라는 것은 다듬으면 다듬을수록 더 좋아지는 경우가 많지만 가끔은 어디까지 다듬고 멈춰야 하는지 정하는 것이 더욱 어렵다. 아이디어가 떠올라서 바로 그려 버렸을

때의 생생한 매력도 점점 지워지기 때문이다.

아무튼 명함의 바탕 그림은 이렇게 세 개의 선으로 표현을 하고 직함을 넣어야 했는데, 기존에 있는 직함을 쓰기는 싫었다. 출판사를 한다는 생각보다는 그냥 출판 실험을 하는 프리랜서라는 느낌을 표현하고 싶었다. 소규모 업체일 경우 보통 사장이나 대표 대신 '실장'이라는 직함을 쓴다는 것도 알았지만 그보다 더 내 정체성을 표현할 수 있는 무언가를 쓰고 싶었다. 그러다 생각해 낸 것이 '독립 일꾼'이라는 명칭이다.

처음에는 '독립 일꾼'이라는 명칭이 마음에 들었다. '내가 혼자 처음부터 끝까지 다 만든다!'를 외치고 있는, 고립된 골방에서 알 수 없는 발명품만 주구장창 만들면서 자아도취에 빠지는 사람처럼 프리랜서가 된 자신에게 취해 있었는지도 모르겠다. 하지만 책을 만들어 나가면서 내가 정말 '독립적으로' 일을 하고 있나, 하는 의문이 들었다. 여기서 뜬금없이 고백하자면,

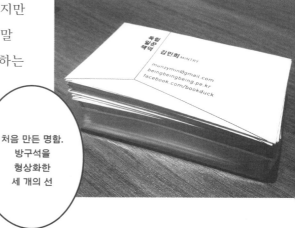

처음 만든 명함. 방구석을 형상화한 세 개의 선

나는 참 성격이 나쁘다. 다른 사람에 대한 뿌리 깊은 불신을
속에 숨겨 놓고 제대로 믿지 못해 결국 뭐든지 혼자 해결하려는
성격이다. 어릴 때부터 친구들에게 속을 모르겠다든가 벽이
느껴진다는 말을 많이 들어 왔는데 아마도 의지할 어른이 없는
어린 시절을 보내서인지도 모르겠다. 그러니까 어릴 때부터
큰일이 생겨도 혼자 삭이고 뭐든지 혼자 하는 게 속 편한
애어른이었다. 이런 애어른이 사회생활을 시작하면 참 골치가
아프다. 눈치가 발달해서 겉으로 보기엔 조직 생활에 잘 적응하는
것 같지만 마음의 벽을 만리장성처럼 쌓아 놓고 상처받을까 봐
진짜 자기 모습을 드러내지 못한다. 그것이 불행의 시작이다.
속은 썩어 가면서 드러내진 못하고 사람들과 진정으로 사귀지
못하면서 독이 쌓인다. 쉽게 남을 판단하고 기계적으로 일을 하기
시작한다.

　그런데 진짜로 회사를 나와 독립을 해 보니 혼자 할 수 있는
일은 거의 없었다. 혼자 해낸다고 생각했지만 혼자 만든 책이
아니었다. 나의 편집자가 되어 준 가족, 번역을 검토해 주고 여러
가지 의견을 내준 전 직장 동료, 자신의 일에 충실하게 임해 준
거래처 사람들, 진지하게 관심을 보여 준 친구들, 블로그에 응원
글을 남겨 준 사람들, 제작과 디자인을 도와준다고 선뜻 먼저 말
걸어 준 사람들.

　텀블벅 프로젝트가 성공한 후 80여 명에게 책과 리워드를

포장해서 보내야 할 때였다. 각각 리워드별로 분류하고 택배
용지에 주소를 적고 포장재를 사서 포장한 다음 택배로 보내야
했다. 혼자 80개가량의 택배를 포장하고 주소를 써 붙이는
일이 막막해서 전에 다니던 출판사에 도움을 구했다. 출판사
사무실에서 택배 포장을 하고 계약된 택배 서비스를 이용해도
되겠느냐고 물었더니 흔쾌히 그러라는 대답이 돌아왔다.
사무실에 가서 짐을 풀어 보니 회의실의 반이 가득 찼다. 포장을
시작하니 옛 동료들이 하나둘씩 회의실로 들어오더니 묵묵히
포장을 하기 시작했다.

　이런 경험을 거치면서 내가 왜 회사를 나왔는지 다시 생각해

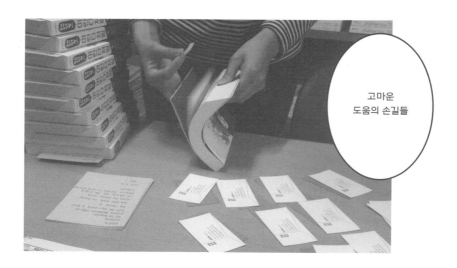

고마운
도움의 손길들

보게 되었다. 나는 혼자 모든 걸 해내려고 이 일을 시작한 게
아니었고, 오히려 다른 사람과 함께 더 즐겁게 일하기 위해
시작한 것이었다. 누군가 시켜서, 돈 때문에, 이해할 수 없는 규칙
때문에 하기 싫은 일을 하기 싫은 사람과 하는 게 아니라 똑같은
일을 하더라도 내가 원하는 자유로운 방식으로 함께 하고 싶은
사람들과 연결되기 위해 독립한 것이다. 그렇게 해서 새로 찍은
명함의 직함은 '자유 일꾼'이 되었다.

책을 만들면 책등에 들어갈 출판사 로고를 또 빠뜨릴 수 없어서 어떻게 디자인할까 고민에 빠졌다. '씸뽈 이즈 더 베스트'를 떠올리며 '책덕'의 초성만 따서 'ㅊㄷ'으로 만들었다. 명함을 찍고 나서 어차피 한동안 뿌릴 곳이 없으니 낙서를 하며 가지고 놀기도 했는데 로고를 계속 보다 보니 어째 이거, 불길한 한자가 떠오른다.

大亡(대망)?!

아니, 왜 이런 헛것이 보이나. 도리도리(눈을 쓱쓱 문지르고) 그래, 아니야. 디귿은 디귿이지, '망' 자처럼 위에 꼭다리가 없는걸. 애써 '망한다'는 말을 외면하다가 아예 이걸 목표로 삼자고 결심해 버렸다.

'책 한 권 내고 망하기'

그래, 내 목표의 방점은 '책 한 권 내고'에 찍혀 있다. 그 이후는 어떻게든 되겠지. 상황이 역설적일 때 마음이 놓이고 힘이 난다. 역시 난 참 이상한 성격이다.

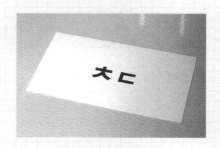

2부

내 방식대로 만들어 팔기

책 한 권 만들어 파는 데
필요한 돈

책 한 권 만드는 데 얼마나 많은 돈이 필요할까? 이에 대한
답은 어떤 책을 어떤 방식으로 얼마나 많이 만드는지에 따라
천차만별이다. 편집자로 있을 때는 책 한 권을 만드는 데 얼마가
필요한지 알지 못했다. 제작을 담당하는 부장님이 원가 계산하는
법을 알려 주었지만 내 돈으로 만드는 게 아니라 그런지 돌아서면
까먹었다. 직접 돈을 마련해야 할 상황이 오니 책을 만드는 데
비용이 얼마나 들지 관련 책과 인터넷 정보를 통해 파악했다.

 <미란다처럼> 정도의 단행본을 만드는 데 대략적으로 어느
정도 비용이 들어갈까? (2014년쯤 정리한 내용이므로 시기별로 재료비나
인건비의 인상을 감안해야 한다.)

책의 사양	영미권 번역서 / 신국판 무선제본 본문 1도 / 320쪽 / 1,500부
선인세	2,500,000원
저작 중개료	250,000원
번역 비용	3,500,000원
편집 비용	2,500,000원
디자인 비용	1,500,000원
종이 비용	1,500,000원
인쇄 비용	1,500,000원

* 저작 중개료는 에이전시에 따라 다르기 때문에 여기서는 평균적인 금액으로 적었다. 번역, 편집, 디자인 또한 만드는 책의 사양과 업무 범위에 따라 다르기 때문에 참고용으로만 봐 주기 바란다.

 총 13,250,000원의 제작비가 필요하다, 만약 여기에서 선인세가 더 높아지거나 일러스트가 추가되거나 북디자인의 제작 사양에 변수(본문 컬러, 하드커버, 후가공, 띠지 추가 등)가 생기면 비용이 더 높아진다.
 여기서 질문. 서점에서 정가 15,000원인 책이 팔리면 출판사에 얼마가 들어올까? 출판사에서 서점에 책을 공급할 때는 정가의 몇 퍼센트에 유통할지를 정하게 되는데, 이것을 공급률이라고 한다. 대형 서점에 공급할 때의 공급률은 분야에 따라 다르지만

일반적으로 60~70% 사이에 형성되어 있다. 15,000원짜리 책을 공급률 65%에 공급하고 이 책이 팔렸다면 서점에서 출판사로 15,000원의 65%인 9,750원을 보내준다는 뜻이다. 만약 한꺼번에 1,500부가 다 팔린다면 출판사로 들어오는 책값은 14,625,000원이다. 제작비 13,250,000원을 빼면 순수입은 1,375,000원이다. 초판만 팔면 본전이라는 말이 여기에서 비롯하는 것임을 알 수 있었다(아직 물류비나 기타 관리비를 제하지 않은 것을 잊지 말자). 하지만 한 달 안에 1,500부의 책이 한꺼번에 팔릴 리도 없고 도매상에 맡긴 책은 지역 서점에서 팔린다고 해서 바로 출판사로 결제가 진행되지 않는다는 점도 염두에 두어야 한다(아참, 정기적으로 반품도 들어온다).

　이런 상황이기 때문에 어떤 출판사는 베스트셀러를 노리거나 그에 준하는 대박을 터뜨리는 것을 목표로 한다. 한 종의 책을 1,500부를 만들든 백만 부를 만들든 번역 비용, 편집 비용, 디자인 비용은 그대로고(단, 번역을 매절이 아닌 인세 계약했을 경우에는 책이 팔리는 만큼 번역가에게 번역료를 지급해야 한다), 오직 순수 제작비와 인세만 더 들어가기 때문에 남는 이익이 훨씬 많다. 하지만 베스트셀러는 그만큼의 마케팅 비용을 들였거나 시대적 상황과 타이밍이 잘 맞았던 경우가 많다. 목표로 한다고 해서 이룰 수 있는 것도 아니고 그러려면 '많이 팔릴 만한 책', 다시 말해 '최대한 많은 잠재 독자가 있는 책'을 기획해서 출판해야 하는데,

내가 출판을 하려는 방향과는 정반대였다. 내가 만들려는 책은 다수의 독자는 관심 없을 게 뻔하고 아주 소수의 독자들만이 기꺼이 구매할 책이었다. 초판 1,500부를 파는 데 적어도 2년 이상 걸릴 거라고 생각했다.

책을 출간한 후에도 매월 유통 및 마케팅 비용, 물류 비용, 사무실 월세가 나가기 때문에 기존 출판사들은 끊임없이 신간을 내서 여러 종의 수익을 쌓으려고 노력한다. 출판사 대표들이 쓴 글을 보면 항상 '출판 시작 전에 10종의 책을 기획하라'는 조언이 빠지지 않았다.

"12권의 평균 제작비가 약 1천만 원씩 총 1억 2천만 원. 해외 출판물 저작권 사용료와 국내 저자 계약금 5천만 원, 거기에 창업 멤버인 직원 두 사람의 인건비를 포함하면 1년 동안 필요한 경비는 2억 원을 넘어섰다. 그러나 출판사는 책을 만드는 것만이 아니라 팔기도 하지 않나. 첫 번째 책을 팔아서 두 번째 책을 만들고, 두 번째 책을 팔아서 세 번째 책을 만들고…. 이렇게 '판매액→제작 금액'의 재생산 구조를 만들려면 '피 말리는' 노력이 필요했다."

– 정은숙, 마음산책 대표[*]

처음에 출간한 책의 수입으로 바로 다음 책을 만들고 또 다시 새 책을 출간하는 식으로, 기존 중소규모 출판사는 책의

종수를 쌓아서 백 리스트(back list)**를 만들어 제작비와 책 판매 수익금의 균형을 맞추며 출판사를 운영하는 것이 중요하다. 보통 1년 안에 10종 정도 출간하는 사이클을 만들어야 한다고 했다. 물론 1년 안에 10종을 낼 정도로 속도를 내려면 집필, 번역, 편집, 디자인 등의 업무를 외주 작업자나 직원을 두고 맡겨야 가능하다.

내 상황으로 돌아와 보자면, 출판에 쓸 수 있는 돈은 퇴직금 600만 원. 선인세와 저작 중개료, 순수 제작비를 충당하면 딱 맞는 금액이었다. 누가 봐도 기존 출판사의 운영 방식을 따라갈 수 없었다.

그렇다면 완전히 새로운 전략이 필요했다. '일단 이 책 하나를 만들며 살아남는 것을 목표로, 출판에 올인하지 말고 다른 일을 병행하고, 리스크는 최소로, 직접 할 수 있는 것은 직접 하자.' 이렇게 해서 다음처럼 아주 자기중심적인 출판 규칙을 세우게 되었다.

* '출판 창업 함부로 하지 마라' 한겨레 칼럼에서 발췌. (http://h21.hani.co.kr/arti/culture/culture_general/26990.html)
** 백 리스트란 연간 1,000부 이상 팔리는 책을 가리키는 표현으로, 판매량은 크지 않지만 오랫동안 꾸준하게 팔리는 책들을 가리킨다. 참고: <미디어 기업을 넘어 콘텐츠 기업으로>(성열홍)

책덕의 자기중심적 출판 규칙

1. 직접, 혼자 한다

번역, 편집, 디자인을 직접 하면 제작비를 절감할 수 있다는
장점이 있다(물론 보이지 않는 나의 노동력이 눈 시퍼렇게 뜨고
존재하겠지만). 이렇게 하면 앞서 정리한 제작비 13,250,000원에서
7,500,000원을 아낄 수 있다.

시간을 아낄 수 있다는 면에서도 혼자 할 때의 장점이
두드러진다. 잘 맞는 파트너를 구하고 여러 의견을 협의하는
과정에 드는 시간과 비용도 무시할 수 없기 때문이다. 물론 이
부분은 뒤집어 보면 다양한 의견을 듣고 다각도에서 바라볼 수
없다는 단점도 분명하다.

다행히 나는 타고난(?) 멀티플레이어인지라('산만하게 일한다'는
표현이 더 정확한 설명일지도 모르겠다) 여러 가지 일을 동시에 할수록
더 능률이 오르는 편이다. 게다가 새로운 기술을 익히는 일을
좋아하고 깊이 파고들지는 못해도 빠르게 배우고 응용을
잘한다는 장점이 있어서 출판에 필요한 기술들이 큰 장벽으로
다가오지는 않았다. 인디자인, 포토샵, 일러스트, 전자책 제작
등 출판에 필요한 일을 배우며 알아 가는 과정은 힘들다기보다

즐겁게 느껴졌다.

전문성이 요구되는 디자인이나 생소한 세무 회계 업무가
걱정되었지만 어느 정도 수준까지 할 수 있는지 시도해 보고 정
어려우면 전문가의 손을 빌리기로 했다. 일단은 직접 해 보기. 작업
과정을 알면 누군가에게 일을 맡길 때도 수월하게 소통할 수 있을
테니까. 1인 출판사로서 나의 강점은 그것뿐이라고 생각했다.

2. 책으로 돈 벌 생각 하지 않기

출판사를 차린다면서 어쩌면 어이없는 발상이라고 생각할지도
모르지만 책을 팔아서 큰 수익을 얻을 생각은 처음부터 하지
않았다. 목표는 계약 기간 내에 초판 1,500부를 소진하는
것이었다. 많이 팔릴 책은 아니지만 이 책의 존재를 안다면 기쁘게
구매할 독자들이 존재할 것이다. 나만큼 미란다를 좋아하고
궁금해할 사람들. 그 사람들에게 이 책을 전달하는 거다.

책으로 돈을 벌 생각을 하지 않기 때문에 마음을 다하고 싶지
않은 책은 만들지 않는다. 실제로 아주 가끔 책덕으로 기획서가
들어왔는데 좋은 책들이었지만 내가 처음부터 끝까지 즐겁게
만들기는 어려울 것 같아 거절했었다. 혼자서 출판의 전 과정을
책임지며 일한다는 것은 정말이지 내가 매료된 콘텐츠가 아니라면
하기 어려운 일이다.

책이 많이 팔리진 않더라도 꾸준히 조금씩 팔릴 것이라고 예상했기 때문에 수익이 들어오는 채널을 다각화하기로 했다. 처음에는 외주 편집 일을 맡아서 고정적인 지출과 생활비를 충당하느라 조금 힘들었지만 점차 출판을 하면서 숙련된 기술을 바탕으로 전자책을 제작하거나 글을 기고하거나 강의를 하는 등 다양한 일로 돈을 벌 수 있게 되었다. 각 수익금은 소액이었지만 여러 채널에서 돈이 들어오니 그럭저럭 목숨을 연명할(?) 수준은 되었다.

그리고 블로그를 만들어 꾸준히 글을 쓰기로 했다. 책 만드는 이야기, 미란다 이야기, 편집 이야기 등등. 직접 출판하는 일을 중단하게 되더라도 글을 쓰고 기술을 익힌 것이 분명 도움이 될 것이라고 생각했다. 정말 궁지에 몰리면 그동안 익힌 잡기술로 취업이라도 할 수 있겠지. 이쯤이면 눈치챘겠지만 '출판사를 차렸다'기보다는 '출판하는 외주 노동자'가 처음에 정한 나의 정체성이었다. 다른 말로는 '출판하는 프리랜서'가 있다.

3. 아무 데나 팔지 않는다

팔 수 있는 곳이라면 무조건 책을 유통하고 파는 것이 좋다고 생각할지도 모르지만 판매하는 채널이 많다는 것은 그만큼 일도 많아진다는 뜻이다. 혼자서 시간과 에너지를 투자할 수 있는

자원이 한정되어 있었기 때문에 괜한 잡무로 시간을 허비하는
것은 최대한 피해야 했다.

대형 서점과도 거래 조건이 맞는 곳에만 유통을 시키기로
했다. 그리고 전국의 지역 서점에 책을 뿌려 주는 도매상과는
거래를 하지 않기로 했다. 도매상 유통과 관련된 이야기는 뒤에서
나오겠지만 오래된 어음 관행 때문에 문제가 많고 반품률을
최대한 줄이고 싶었기 때문이었다.

대신 지역 곳곳에서 분투하고 있는 서점 중 책덕의 책을
판매하고 싶어하는 곳이 있다면 직거래를 하기로 했다. 이런
서점들은 책덕의 독자층이 자주 가는 장소이기도 했다. 한 권을
팔더라도 서점 한구석에 의미 없이 꽂혀 먼지만 쌓이기보다는
살아 있는 책으로 대해 주는 서점으로 향할 수 있기를 바랐다.
상업 출판을 하면서 너무 순진한 생각일지 몰라도 나 하나쯤은
그런 방식을 시도해 봐도 되겠지. 이 모든 일은 내 마음이 가는
대로 하기 위해 시작한 일이니까.

2장

진짜 책이 만들어지는 것은 지금부터

표지 인쇄 감리 중

드디어 디지털 파일로만 존재하던 책을 실물로 만들 시간이
다가왔다. 책의 기본 재료인 종이를 판매하는 지업사와 인쇄,
제본 및 후가공을 담당해 줄 제작처를 찾아야 했다. 몇 군데에서
견적을 내보고 비교해 봐야 어느 정도가 적당할지 알 수 있을
듯했다.

함께 일했던 대리님이 소개해 준 인쇄소 이사님과 미팅을
하기로 했다. 편집자로 일할 때는 자주 이야기를 나눠 볼
수 없었던 분이었고 개인적으로 중년 남성과의 대화를
어려워하는지라 긴장을 많이 했는데 걱정했던 것이 무색할 정도로
편했다. 살면서 '입만 살아 있고 언행일치가 안 되는 꼰대'를 본

적이 많아서 나도 모르게 그런 편견을 마음속에서 지우지 못하고 있었는데, 다행스럽게도 이번 만남은 그런 편견이 끼어들 틈이 없었다. 이사님은 인쇄에 대한 이야기뿐 아니라 출판에 대한 여러 가지 이야기를 들려주셨다.

나는 출판으로 돈을 많이 벌기보다는 하고 싶은 일을 주도적으로 하면서 먹고살 만큼만 벌고 싶다는 마음으로 시작한 데다가 이번 출판은 다소 실험적인 프로젝트라서 '현실적인' 중년 남성이라면 '그런 식으로 무슨 사업을 하려고 하냐? 그냥 취업이나 하지.'라고 말할 수도 있으리라고 생각했다.

하지만 이사님은 1인 출판 대부분 큰돈을 벌지 못하며 소위 대박을 치는 것은 극소수라고 말씀하시면서도 정말 좋아하는 일이고 자신이 선택한 삶의 방식이라면 누가 말리겠냐고 말씀하셨다. 자신이 선택했다면 자신이 책임지면 된다고 하셨다. 자신의 세대와 다르게 내가 속한 세대는 먹고살 걱정이 아니라 삶의 질에 대해 고심할 수 있는 시대에 태어났다고 하시며 그렇게 살지 않는 것은 오히려 '직무유기'라고 하셨다. 거기에 가난한 시인이 다 불행했다고 말할 수 있느냐고 덧붙이셨다. 사람들은 불쌍하게 볼지 몰라도 자기 자신이 행복하다면 아무 상관 없다고 말이다 (이렇게 글로 쓰니 좀 오글거릴 수 있지만, 무시당하지 않을까 의기소침했던 나에게 이 말은 아주 큰 힘이 되었다).

직원 한 명을 두고 임금을 주며 운영하려면 책을 50권은 내야

한다는 말씀이나 십중팔구 힘들다고 냉정하게 출판 현실에
대해 말씀해 주시는 것이 다 오히려 응원처럼 느껴졌다. 밥 먹고
나른해서 일이 손에 잘 안 잡히는 오후 2시가 가장 영업하기 좋은
시간이라는 영업 스킬도 알려 주셨고(오전에는 금물), 책 제목과
표지에 꼭 신경을 써야 한다, 국민연금을 잘 부어 놓으면 굶어
죽진 않을 거다, 나중에 혹시 출판사를 접더라도 경력직으로
취직할 수 있도록 지금 작업하는 자료를 잘 정리해 두라는
말씀까지 모두 진심이 느껴지는 조언이었다.

　예상했던 것보다 많은 정보를 얻은 후 바로 이곳에서 제작을
하기로 결정했다. 지업사는 견적을 받았던 두 군데 중에서 조금 더

제작비 견적서를
펼쳐 놓고
비교해 보는
시간

저렴한 곳에서 종이를 구매하기로 했다. 책의 본문 종이는 보통
단행본에 많이 쓰는 모조지보다 무게가 가벼운 그린라이트를
쓰기로 했고, 표지 종이는 아르떼라는 종이를 쓰기로 했다.
1,500부를 만드는 데 필요한 만큼 종이를 주문하고 제작처로 책
파일 완성본을 넘겼다.

　마지막에 파일을 넘기는 손이 어찌나 떨리던지. 책이라는
제품을 1,500부나 만드는데 그게 다 내 손에 달려 있다니!
마지막에 파일을 건드리는 바람에 오탈자가 생겼다거나 이미지가
밀렸다거나 차례에 쪽수가 엇나갔다거나 폰트가 깨진다거나
이미지가 잘린다거나 상상할 수 있는 실수에 대한 경우의 수가
머릿속을 지배하기 시작했다. 만약 이 파일에 실수가 있으면
1,500부 제작비인 300만원가량이 다 날아가는 거다. 하지만
전에도 말했듯이 혼자 하는 출판은 결정의 권한을 다른 이에게

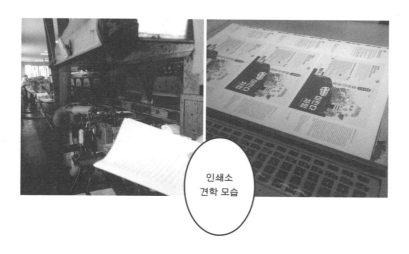

인쇄소
견학 모습

넘길 수도, 결정의 순간을 한없이 미룰 수도 없다.

인쇄를 시작하는 날 감리를 보기 위해 인쇄소에 갔다. '감리'는 디자이너가 의도한 대로 실제로 인쇄되는지 직접 인쇄소에 가서 확인하는 작업이다. 마음을 졸이며 <미란다처럼>의 표지 인쇄를 맡은 기장님에게 인사하고 옆에서 얼쩡거리며 잘 구분되지도 않는 표지의 색을 진지한 표정으로 보는 척했다. 아직 인쇄 지식이 별로 없던 때라 동네 출력소에서 뽑아간 표지 비교본을 가지고 갔지만 빠르게 돌아가는 현장에 있다 보니 제대로 확인을 한 건지 알 수가 없었다.

인쇄소의 풍경은 갈 때마다 압도된다. 시끄러운 기계 소음과 낯선 잉크 냄새 속에서 부지런히 움직이는 사람들의 모습. 집 구석에서 번역하고 편집해서 책을 다 만들었다고 생각했지만 '진짜' 책이 만들어지는 것은 이 순간부터다. 실체가 없던 텍스트 덩어리에 몸이 생기는 순간.

본문 인쇄를
한 후
제본을 하기
전 모습

3장
내가 만든 책들의 기숙사,
물류창고

완성된 책은 어디에 보관할까? 출판사 사무실에 책이 다
보관되어 있을 거라고 생각하는 사람도 있는데, 책들을 보관하는
물류창고는 보통 일산이나 파주 쪽에 따로 있는 경우가
대부분이다. 그 근처에는 대형 서점의 물류창고들도 밀집돼
있다. 그러니까 책은 출판사의 물류창고에서 서점의 물류창고로,
출판사의 물류창고에서 책을 실어 '배본'하는 트럭을 통해
도매상과 전국의 서점으로 전달된다.

예전 출판사에서 편집자로 일할 때 출판사에서 거래하던
물류창고를 옮긴 적이 있었다. 사장님 말씀으로는 전부터 여러
가지 문제가 있었지만 10년 정도 된 출판사의 책을 모두 옮긴다는
게 쉬운 일이 아니라 미뤄 왔는데 태풍이 왔던 날 창고 관리를

제대로 하지 않아서 책이 많이 손상되는 일이 일어났고, 더 이상 이곳에 책을 보관할 수 없다고 판단했다고 하셨다. 그때 두 창고를 왔다 갔다 하면서 책을 어느 창고에 보관할지가 굉장히 중요하다는 사실을 깨달았다.

물류창고는 책의 집인 동시에 운송 출발지이기 때문에 출판사의 매우 중요한 파트너다. 한번 정하면 앞의 사례에서 봤듯이 바꾸기가 어렵기 때문에 처음에 잘 정해야 한다. 사실 걱정이 많았다. 아직 책도 1종뿐이고 한동안 나올 책이 없으니 기본 보관료가 높으면 매달 나가야 할 월세(책 보관료 및 배본료)가 큰 부담이 될 테니까. 그래서 일단 내게 필요한 조건을 정리해 보았다.

- 한동안 기본 수량이 많지 않을 예정이니 고정비가 높지 않은 곳
- 규모가 너무 큰 곳보다는 1인 출판사에도 신경을 써 줄 수 있는 환경인 곳
- 보증금이 없는 곳
- 차 없이 방문하기 괜찮은 위치에 있는 곳

출판 커뮤니티에서 꽤 유명한 곳들을 4~5군데 추려서 견적서를 요청했다. 매달 고정적으로 나가는 비용은 10만원에서 20만원 사이였다. 그중에서 유명하진 않지만 왠지 느낌이 좋은 곳이

있었다. 바로 '탐북'이었는데 견적가는 가장 비싸지도 가장
싸지도 않았지만 보증금도 없었고 기본료와 프로그램 사용료가
저렴했다.

　책이 살 집이니까 좀 더 신중을 기하기 위해 직접 찾아가서
창고를 견학해 보기로 했다. 창고는 문산 역에서 차로 5분 거리인
곳이었는데, 다행히 집 근처 홍대입구 역에서 경의중앙선을 타면
종점인 문산 역까지 한 번에 갈 수 있었다. 종점에 가까워질수록
한적하게 바뀌어 가는 전철 밖 풍경을 바라보며 문산 역까지
갔더니 대표님이 마중을 나와 주셔서 편하게 창고까지 갈 수
있었다. 도착해 보니 귀여운 간판과 깔끔하게 정리된 창고 내부가
한눈에 들어왔다.

　사무실에서 창고를 운영하는 두 분과 이야기를 나누면서
여기로 정해야겠다는 확신이 들었다. 아마 출판사 대표로 오는

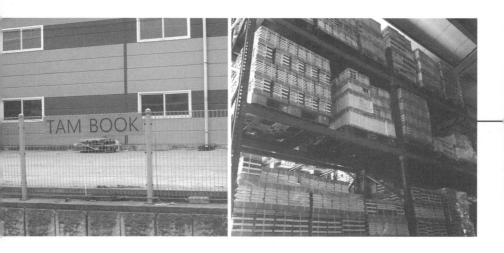

사람 중에서도 나는 나이가 꽤 어린 편일 텐데 전혀 무시하거나
가르치려는 태도 없이 동등한 파트너로 대해 주셨고 젊을 때
경험하는 게 좋다며 나의 시도도 응원해 주셨다. 게다가 아직
책이 하나뿐이라 주문 관리 프로그램 사용비까지 내려면
부담스러울 것 같다며 그냥 메신저 앱으로 출고 메시지를
보내라고 배려까지 해 주셨다. 창고를 나설 때는 좋은 거래처를
넘어 좋은 인연을 만난 느낌이 들었다. 솔직히 <미란다처럼>
하나 내고 다음 책을 또 만들지 미지수였는데, 두 분에게 도움이
됐으면 하는 마음에 부지런히 책을 계속 만들어야 하나 하는
생각까지 했다.

그 무렵 한창 자전거 타기에 취미를 들였던 때라 한번은
자전거를 타고 창고에 방문한 적이 있다. 주말에는 경의중앙선
전철에 자전거를 실을 수 있어서 문산 역까지 쉽게 갈 수 있었다.

주문이 오면
출고하기
편리하도록
구역별로 잘
정돈돼 있는
창고 내부

문산 역에서 탐북 창고까지는 4.7km, 자전거로 시속 15km로
달리면 약 20분이 걸리는 거리인데 정비가 잘된 도로만 있는 게
아니라서 생각보다 땀을 뻘뻘 흘리며 찾아가야 했다. 대표님 차에
실려 갈 때는 금방이더니…

　한여름 뙤약볕에 굳이 멀리까지 자전거를 끌고 땀을 뻘뻘
흘리며 도착했는데, 창고 대표님은 환한 미소로 반겨 주셨다.
함께 차를 마시고 챙겨 온 책을 선물로 드렸다. 돌아오는 길에는
전철을 타지 않고 한강을 따라서 집까지 자전거를 탔다. 자유
일꾼이 된 후 가끔은 '일'이 일상 속 취미나 여행의 계기가 되곤
한다. 특히 창고나 지역 서점을 갈 때는 기분이 좋다. 만나고
싶은 사람들이 있는 곳, 그 김에 새로운 동네를 탐방하고 추억을
만드는 것이 재미있다.

　물류창고가 책들의 기숙사라면 누가 그곳을 관리하는지가
중요하다. 당연히 모든 사람에게 잘 맞는 완벽한 거래처는
없기에, 그리고 나 역시 완벽한 사람이 아니기에 최대한 내 소통
방식과 잘 맞는 곳인지를 보려 한다. 이왕이면 비용이 저렴한 게
좋겠지만 만약 문제가 생겼을 경우(일을 하다 보면 원치 않아도 문제는
항상 발생한다) 원만히 해결하지 못하면 오히려 더 큰 출혈이 생길
수 있다. 그러니 내가 창고를 선택한 조건을 하나 더 덧붙여 본다.
'소통이 잘 되는 곳'.

4장

유통,
책은 어떻게 독자를 찾아갈까?

인쇄소에서 책이 다 만들어지면 거의 모든 책이 바로
물류창고로 운송된다. 책이 창고에 도착했다는 소식을 듣고
다시 한번 창고를 찾았다. 도착해 보니 창고에 착착 쌓여 있는
<미란다처럼>이 보였다. 아, 내가 만든 책이 잔뜩 쌓여 있는
광경을 보는 기분이란… 한마디로…

'많다!!'

많아서 좋다는 뜻도, 너무 많다는 뜻도, 정말 완성이 되긴
했구나 하는 뜻도 담겨 있는 아주 복잡미묘한 감정이 올라왔던 것

같다. 책이 나온 것을 보고 사람들은 자식이 태어난 것처럼 기쁘지 않냐고 했지만 사실 나는 심란했다. 책을 열면 곧바로 잘못된 것만 눈에 들어올까 봐 한동안 책을 들춰 보기가 두려웠다. 내 자식이라 무조건 예뻐 보인다는 건 다른 사람 이야기였다(만들기 전에 잘할 것이지. 나도 참 구제불능이다).

책을 열심히 만들었더라도 사람들에게 전달되지 않는다면, 아니 그 책의 존재조차 알리지 못한다면 무슨 소용일까? 책이 나의 손을 벗어나 다른 사람의 손에 들어가는 순간 책의 사회생활이 시작된다. 과연 사람들은 이 책을 어떻게 읽을까? 이것을 확인하려면 독자를 만날 수 있는 서점에 책을 입고해야 한다. 잠깐, 그 전에 책에 대한 정보와 소개 글을 담은 '보도 자료'를 만들어야 한다.

보도 자료는 책의 기본 정보와 책을 소개하는 글이 담긴 문서로, 쉽게 말해 책의 핵심 포인트를 담은 홍보 자료다. 인터넷 서점의 책 정보 페이지에 적힌 내용(내용 요약, 저자 및 역자 정보, 짧은 서평 및 추천사, 홍보 이미지나 영상 등)을 떠올리면 된다. 새 책이 발간될 때마다 출판사에서 작성해 책표지 이미지와 함께 서점으로 보내면 서점에서 온라인 사이트에 업로드한다. 요즘에는 북트레일러 같은 영상 홍보 자료도 함께 올리는 경우가 많다. 보도 자료는 책 홍보를 위해 언론사에 보내는 자료이기도 하다.

책을 만들고 제작까지 해서 진이 다 빠진 상태에서 보도

자료까지 작성하려면 힘이 모자라기 때문에 책을 만드는
중간중간 어떤 문구나 내용이 들어가면 독자들에게 이 책을
매력적으로 소개할 수 있을지 메모를 해 놓는 게 좋다. 처음에는
책에 빠져 있는 상태라서 하고 싶은 말이 너무 많을 수 있으므로
엑기스 중의 엑기스만 뽑아 내는 훈련을 해야 한다. 아무래도
요즘에는 인터넷으로 책을 사는 독자가 많으니 이 보도 자료에는
출판사에서 책 소개를 맡고 있는 서점 담당자와 최종적으로는
독자에게 전달할 수 있는 핵심 메시지를 최대한 매력적으로
담아야 한다. 물론 이렇게 쓰는 일이 쉽지 않기 때문에 오늘도
전세계의 편집자는 머리를 굴리고 있고 나 역시 쓸 때마다 끙끙
앓는다.

　본격적으로 서점들과 계약을 시작했다. 인터넷 서점인
알라딘과는 메일과 우편으로 서류를 주고받으며 계약을
완료했다. 한껏 힘이 들어간 보도 자료를 들고 MD를 만나러
갔다. MD 미팅은 미리 약속을 잡고 방문해 해당 분야 MD에게
책을 소개하는 시간이다. 큰 출판사에서는 영업자나 마케터가
나가기도 하지만 내가 다녔던 작은 출판사에서는 담당 편집자가
직접 가는 일이 많았다. 사실 직접 가 봤자 광고 이벤트를 하지
않는다면 반가운 반응을 얻기가 어렵다. 하루에도 수없이 많은
책의 소개를 듣느라 지친 얼굴을 한 MD 앞에서 텀블벅을 했고
미란다가 어쩌고저쩌고 주절거렸지만 별 다른 관심을 끌 수는

없었다. 5분가량이 쏜살같이 지나가고 밖으로 나오니 긴장을 많이
해서 무슨 말을 내뱉었는지 기억도 잘 나지 않았다.

다음은 교보문고였는데, 전부터 교보문고 신규 거래 안내
페이지에 '최소 2종 이상의 도서가 출간되어 있어야 계약이
가능합니다'라고 쓰여 있어서 어떻게 할지 고민이었다. 여기저기
출판 커뮤니티를 뒤져 보니 1종이더라도 출간계획서를 잘 써
가면 계약을 해 주기도 한다는 말이 있었다. 이쯤에서 밝히자면,
<미란다처럼>은 시리즈였다. 원래 시리즈였던 건 아니고 내가
번역서를 만들면서 '코믹 릴리프'라는 시리즈명을 붙였다. 다음
책이 나올지 안 나올지도 모르면서 왜 시리즈를 만들었냐고?

아마도 어렴풋이 이 한 권으로 끝내지는 않을 것 같다는, 혹은
끝내고 싶지 않다는 바람이 있었던 것 같다. 그렇다면 앞으로
어떤 책을 만들어 갈까, 생각해 보니 미란다처럼 '웃기는 여자들의
책'을 시리즈로 내면 좋겠다 싶었다. 코믹 릴리프라는 이름은
미란다가 참여하고 있는 영국의 유명한 자선 단체의 이름이기도
하고, 원래는 연극 용어로 '비극이나 진실한 테마를 가진 희곡에
삽입하여 관객의 긴장을 일시적으로 풀기 위한 희극적 장면 또는
사건'을 뜻한다. 당시에 즐겨 보던 시트콤들이 여성 제작자와
배우가 참여한 작품이 많았는데, 그때 여성 코미디언들에게서
심각한 갈등 상황을 유머러스하게 돌파하는 힘을 배울 수 있다고
생각했고 더 나아가 문제를 새로운 시각으로 보게 해 주는

아이디어가 숨어 있다는 느낌을 받았다. '심각한 인생의 순간에도 유머가 필요하다.' 그런 메시지를 담은 시리즈를 만들고 싶었다.

이렇게 시리즈명이 붙은 책을 들고 당당히 교보문고 미팅에 갔더니 생각 외로 계약이 순조롭게 진행되었다. 처음에는 신규 계약 담당자를 만나서 계약서를 쓰고 오프라인 서점 MD를 만났다. 오프라인 서점 MD는 전국의 교보문고 지점(약 42개)에 책을 얼마나 보낼 것인지 결정하는데 이것을 초도 물량이라고 한다. 당연히 많이 깔리면 많이 팔릴 가능성이 높지만 <미란다처럼>은 예상했던 것처럼 그리 많은 부수를 가져가진 않았다. 42개 지점 중에 아예 책이 깔리지 않은 매장도 있고 광화문이나 강남처럼 큰 매장에도 2부 정도가 깔렸다. 그래도 '내지 디자인이 2도였으면 좋았겠다', '가격이 좀 비싼 편이다'처럼 전문가 입장에서 바라보는 책에 대한 피드백을 받을 수 있어서

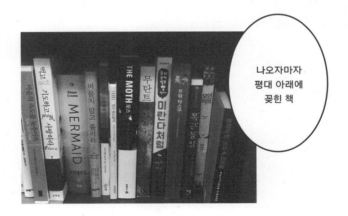

나오자마자 평대 아래에 꽂힌 책

파주의 교보문고 본사까지 간 보람이 있었다. 그 후에는 인터넷 서점 담당 MD를 만나서 책 소개를 했다.

　나중에 교보문고 광화문점에 가서 책이 어디 있나 한참을 찾아봤는데 찾을 수가 없었다. 혹시나 싶어서 매대 밑 책꽂이를 봤더니 거기에 꽂혀 있었다. 보통 신간이면 2주일에서 한 달 정도는 신간 매대에 올려주는 것으로 알았는데 전혀 연관도 없는 곳에 있기에 담당 MD를 찾아보았다. 인사를 나누고 신간이라고 말하니 신간 매대로 옮기겠다는 답변을 들었다. 하지만 당연히 오래가진 못했을 것이다.

　한번은 인터넷 서점 MD에게 메일로 '웃기는 여성들의 에세이'를 함께 모아서 큐레이션 페이지를 만들어 보면 어떨지 제안했다. 물론 서점에서 기획해 놓은 이벤트 페이지가 이미

영업점 재고/위치　ⓧ

광화문	대구	부산	부천
0	2	0	1
강남	인천	안양	창원
0	1	1	1
잠실	분당	목동	천안
0	0	0	1
센텀시티	영등포	가천대	
1	1	1	

〈미란다처럼〉 광화문점에는 한 권도 없다

있었을 테니 긍정적인 답변은 오지 않았다. 돈을 써서 책을 만들었는데, 또 돈을 써서 책을 알려야 한다니. 서점은 책을 파는 곳인데 왜 자꾸만 광고를 하는 곳이라는 생각이 들까. 매달 쏟아지는 신간 도서들 사이에서 커다란 대형 서점의 서가에 꽂힌 책. 그리고 온라인 서점 데이터베이스 속으로 숨어 버린 책. 과연 독자에게 이 책의 존재를 어떻게 알릴 수 있을까?

5장
갑갑해도 갑질에서
벗어날 수 없다

　책을 판매하는 거래처가 많을수록 책이 팔릴 기회도 많아지니,
최대한 많은 거래처를 만드는 게 좋겠지만 두 번째 책이 나오기
전까지 대형 서점 중에는 두 군데하고만 거래를 했다. 어떤
출판사 대표님은 "한 군데라도 더 팔아야지."라는 말을 하곤
했는데, 시도를 하지 않았던 건 아니다. 한 대형 서점과는 계약을
맺으려고 메일을 보냈는데 일방적으로 60%라는 공급률을
통보했다(정가가 10,000원인 책을 60%에 공급하면 서점에서 4,000원을
떼고 출판사에 6,000원을 준다는 뜻이다).
　'공급률이라는 것을 왜 마치 자기네가 정하면 끝인 것처럼 구는
걸까?' 물론 내가 순진하게 그 이유를 정말 몰랐던 것은 아니다.

작은 출판사 입장에서 대형 서점은 갑이다. 판매의 상당한 부분이
대형 서점에 쏠려 있기 때문에 거래를 안 하면 손해인 것은 분명
출판사. 서점은 내 책이 아니어도 팔 책이 한가득 있으니까.
하지만 저렇게 노골적으로 협상의 여지조차 보이지 않는 태도를
보니 회사의 '방침'이 어떤 것인지 이해가 갔다. 나는 그곳과
거래를 하지 않기로 했다. 어느 날, 출판 커뮤니티에 나와 비슷한
대우를 당한 한 출판사가 그곳과 거래를 하지 않겠다는 글을
올렸다. '계란으로 바위 치기'라느니 '을이니 어쩔 수 없으니까
서러우면 잘 팔리는 책을 만들어야 한다'는 댓글이 달렸다.
　'갑과 을'은 서류에 그렇게 쓰여 있다고 해서 갑과 을이
되는 건 아니다. 규모가 크든 작든 동등하게 협상하고자 하는
상대로서 서로를 대한다면 작다고 해도 갑질을 당한다는
기분은 느끼지 않아도 될 텐데, 안타깝게도 출판을 하면서 그런
기분을 느끼는 순간이 꽤 있었다. 출판사에 소속되어 일할 때도
그랬다. 오프라인 매장에 가서 책이 잘 진열되어 있는지, 담당
분야 서점원에게 독자들의 반응이나 의견을 구하기도 했는데
냉랭하거나 비웃기까지 하는 서점원을 만나면 내 책도 아니고
그저 편집자인데도 마치 강매를 하러 나온 호객꾼이 된 듯한
수치심을 느꼈다. 서점원들도 업무와 감정노동에 시달리기에
힘들다는 걸 알면서도 집에 돌아오는 길에 입맛이 너무나 썼다.
나만 그런 기분을 느끼는 건 아니었다. 나중에 다른 1인 출판사

대표와 이야기할 기회가 있었는데 서점 미팅을 마치고 눈물을
흘린 적도 있었다고 해서 위로를 받기도 했다.

　다른 서점과는 이런 일이 있었다. 5월 초에 계약 신청을 하고
메일을 받았는데 담당자 메일로 다시 신청을 하라기에 다시
메일을 보냈는데 다른 담당자에게서 공급률은 60%(매절로 50부를
가져갈 경우에는 55%)라는 답변이 왔다. 공급률 조정이 가능한지
문의를 하니 기계가 보낸 것인지 전에 보냈던 메일이 그대로 다시
왔다. 그래서 다시 공급률 조정 문의를 하니 공급률이 고정되어
있다면서 공급률을 조정해야 하는 사유가 있느냐고 물어 왔다.
공급률을 '특별히' 다르게 계약하려면 내부 별도 보고 및 품의를
진행해야 해서 시일이 오래 걸릴 수 있다는 말이 뒤따랐다. 뭔가
내가 엄청 어렵고 힘든 일을 요청한다는 뉘앙스가 느껴져서
어쩔까 고민했지만 나름대로 다른 서점 공급률과의 형평성
등을 이유로 적어 보냈다. 하지만 한 달이 지나도록 그 메일에
대한 답장은 오지 않았고 다시 한번 메일을 보냈더니 또 다른
담당자가 처음 보내 줬던 기계적인 계약 안내 글을 보냈다. 그때
체념을 했던 것인지, 한 군데라도 거래처를 늘리라는 조언에
넘어갔던 것인지 그냥 계약서를 보냈다. 그런데 한 달 뒤에
담당자가 바뀌었다며 신청서를 다시 작성하라는 연락이 왔다.
대체 이 회사는 담당자가 몇 번을 바뀌는 것인지 의아했으나 다시
계약서를 작성해 보냈다. 그리고 중간에 내가 간인을 빠뜨리는

등의 실수가 있어서 두 번 더 등기를 보냈다. 물론 등기료는 다 내가 부담했다. 그러다가 중간에 책 주문이 하나 들어와서 출고도 했지만 계약은 완료되지 않은 상태였다. 그런데 이러고 약 20일 뒤에 사명이 변경되었다며 계약서를 다시 작성해 달라는 거 아닌가.

이때쯤 인내심이 바닥난 나는 기분이 무척 상했다. 자꾸만 나가는 등기료가 엄청나게 아깝게 느껴지기 시작했다. 마지막 사유인 사명 변경은 서점 측의 사정이라고 판단해 가까운 편의점에서 착불로 서류를 보냈다. 그런데 바로 전화가 오더니 뭔가 또 잘못 보냈다면서 택배 말고 등기로 보내 달라는 말을 했다. 왜 등기로 보내야 하는지 이유를 물었지만 답은 없었고, 그 순간 나는 계약을 진행하지 않겠다고 말했다. 이미 출고된 책 한 부에 대한 책값을 받으려면 계약을 완료해야 한다기에 다 귀찮아진 나는 책값을 받지 않겠다고 말하고 전화를 끊었다.

전화를 끊고 나서도 기분이 후련하다기보다 찜찜했는데 더 찜찜한 선물이 날 기다리고 있었다. 내가 보냈던 계약서가 보냈던 그대로, 하지만 굉장히 구겨진 채로 착불로 돌아온 것이다. 서류를 받아 들고 한동안 뇌가 정지한 듯했다. 이건 무슨 의미일까? 지난 시간 동안 수없이 보냈던 잘못된 계약서가 다시 돌아온 적은 한 번도 없었는데… 부들부들 떨리는 손으로 메모장을 켰다. 지난 계약 과정을 하나하나 정리하고 내가 왜 이 서류를 받아야

하는지 묻기 위한 글을 썼다. 처음에는 화가 머리끝까지 치솟아서
욕이 더 많이 튀어나왔다. 며칠 동안 다듬고 다듬어서 장문의
메일을 보냈다. 그 글의 마지막은 이렇게 끝난다.

"사실 3개월에 걸친 계약 과정도 당사가 책이 한 권뿐인 신규
출판사라서 그런 것인지 원래 거래 과정이 그런 것인지 의문이
들었으나 저는 최대한 서로를 배려하는 쪽으로 거래를 진행하려고
했습니다. 계약서를 3번 보내면서 등기료를 부담한 내역을 보시면
충분히 아실 수 있을 것입니다.
계약서가 완료되지 않은 상태에서 도서 대금을 지급하는
것도 지급할 의지가 있다면 회계적으로 처리할 수 있는 방법이
있다는 것도 알지만 번거로우실 것 같아 서로 최대한 배려하여
깔끔하게 거래를 완료하려 했던 것입니다. 하지만 토요일에
받은 착불 계약서는 귀사에서 실수를 하신 것 같습니다. 아무리
약소한 출판사라고 해도 거래처 대 거래처로서 예의를 갖춰
주셨으면 합니다. 부디 유종의 미를 보여 주시길 바라면서 이만
줄이겠습니다. 감사합니다."

이 메일을 보낸 후 담당자에게서 사과 전화가 왔다. 어떤
내용이었는지는 기억이 하나도 나지 않으니 참 신기하다. 그때는
그냥 사과를 받았다는 게 중요했던 것 같다. 물론 내가 만난

112

모든 서점원들이 다 그렇지는 않았다. 초짜 1인 출판사 대표인 나의 이야기를 성의 있게 귀기울여 들어 주기도 하고 작은 규모의 출판사에 맞는 마케팅 방향을 조언해 주기도 했고 매장 관리 때문에 바쁠 텐데도 웃는 얼굴로 대응해 준 서점원도 있었다. 아마도 기업의 일방적인 운영 방향과 과중한 업무 때문에 영혼 없는 표정으로 미팅을 하는 직원이 많을 거라고 생각한다. 서점의 운영 방향이 출판사의 광고를 유도하고 많이 팔리는 책을 더 많이 노출해야 한다면 회사의 압박을 거스를 수 있는 직원이 얼마나 있을까. 내 책의 공급률을 60%로 고정한다고 해서 그들에게 직접적인 이익이 돌아가는 것도 아니니까. 매일 쏟아지는 책들을 살펴보는 서점 MD들의 업무량이 매우 과중하다는 것도 잘 안다. 분명 그들도 퇴근하면 생기 넘치고 따뜻한 사람일 거라

사연 많은 구겨진 서류 봉투. 여전히 책장 한 켠에 보관하고 있다

의심치 않는다. 그저 서로를 함께 출판 시장을 키워 가는 동료나 파트너가 아니라 착취하는 것처럼 만드는 비합리적인 구조가 싫을 뿐이다. 왜 우리는 서로의 이익을 어떻게든 빼앗아야 되는 프레임에 갇혀 버렸을까? 우리 모두 좋은 책을 독자들에게 소개하고 많이 판매한다는 목적을 가지고 있는 게 아닌가?

쌓이고 쌓여 굳어진 불공정한 관례를 답습하지 않겠다. 그래서 일방적으로 느껴지는 거래는 하지 않기로 했다. 내가 직접 책을 만드는 이유는 '내 방식대로' 책을 만들고 팔고 싶었기 때문이었다. 만드는 것만큼이나 '파는 방식'도 내게는 중요했다. 겨우 책 한 권 낸 출판사가 버둥거려 봤자겠지만 계속 이 관행을 따른다면 부조리한 구조는 조금도 바뀌지 않을 것이다. 나도 큰 기업의 시스템 속에 있었다면 어쩔 수 없이 사장이 하라는 대로 따랐겠지만 구멍가게여도 사장은 나였고 모든 것이 나의 결정이니까 시도쯤은 해 볼 수 있다.

책이 한 권밖에 안 나가는 날에는 다른 곳과도 거래를 틀 걸 그랬나 미련이 남기도 하지만 지금처럼 패기 넘칠 때 아니면 언제 시도해 보겠는가. 너무 사정이 나빠지면 나도 편법이라도 동원해 돈을 벌고 싶어지는 날이 올지도 모른다. 그래도 뭐, 지금은 그렇게 하고 싶지 않으니 일단은 계란으로 바위를 쳐 보는 수밖에.

6장

탱자탱자 출판인의
스마트한 하루

아침 8시쯤 슬쩍 눈을 뜨고 스마트폰을 확인한다(솔직히
고백하자면 9시나 10시에 눈을 뜰 때도 많다). 알림이 쌓여 있어서 보니
교보문고에서 온 문자와 알라딘에서 온 인터넷 팩스다.

교보문고에서 보내는 문자에서는 주문하는 책이 어떤 것인지는
알려 주지 않는다. 물론 한동안 책덕에 책이 <미란다처럼>밖에
없었기에 확인할 필요도 없이 그냥 <미란다처럼>을 보내면
되었다.

알라딘에서는 팩스로 주문서를 보낸다. 인터넷 팩스 앱으로
받은 팩스도 확인할 수 있고 사진이나 문서를 보낼 수도 있다.
이렇게 스마트한 세상이라니! 그리고 이렇게 들어온 주문을

물류창고에 오전 11시 전까지 알려 줘야 한다.

여기까지가 침대 위에서 이루어지는 스마트 워크 장면
되시겠다. 아침잠이 많은 나는 이렇게 11시 전까지 주문 업무를
처리하고 다시 잠에 들 때도 있다(주문이 없는 날은 아침잠을 넉넉하게
잘 수 있지만 기분이 썩 좋지는 않다).

이렇게 '스마트'한 주문 업무가 끝이 나면 블로그에 출판
과정을 올리기도 하고 SNS에 책덕의 소식도 올린다. 틈틈이 다른
출판사의 편집 일도 하고 여러 가지 잡기술을 익히기도 한다.
웹자보 디자인, 전자책 제작, 마케팅 방법 등, 1인 출판사는 혼자
할 수 있는 기술이 많을수록 돈을 아낄 수 있어서 어떻게든 직접

배우려고 한다. 물론 내가 만든 책과 그 가치를 알릴 수 있는 기술들이기에 그 과정에서 재미를 느끼기도 한다.

가끔은 도매상을 이용하지 않는데도 어떻게 책의 존재를 알았는지 지역 서점에서 책을 주문하는 팩스가 온다. 그러면 팩스로 입금요청서를 보낸 후 입금을 확인한 다음 다시 물류창고 대표님께 메시지를 보낸다(지방 주문은 3시까지 접수하면 된다).

2016년 가을에 한 달 반 정도 여행을 간 적이 있다. 드디어 리얼 '디지털 노마드족'이 되는 것인가? 설레발을 치며 노트북을 챙겼지만⋯ 딱히 책 주문이 많지 않아서 크게 신경 쓰이는 일은 없었다.

다만 문제는 시차! 유럽에 있다 보니 한국보다 시간이 7시간 느렸다. 그러니까 하루 종일 걸어 다녀서 녹초가 되어 쿨쿨 자고 있을 새벽 1시쯤부터 주문 문자가 들어오기 시작했다. 새벽 4시가 한국에서는 주문 마감 시간인 오전 11시이니 아침에 일어나 주문 문자를 확인했을 때는 이미 마감 시간을 훌쩍 넘긴 뒤였다. 뒤늦게 물류창고에 주문을 전달하긴 했지만 한국 시간으로 밤늦게 보낼 때가 있어서 물류창고 대표님께 죄송하다는 말씀을 함께 드려야 했다(다행히 넓은 마음으로 이해해 주시고 여행 잘하라고 덕담만 해 주셨지만). 아마 서점에서는 이 출판사가 왜 책을 자꾸 하루씩 늦게 보내나 했을 것이다.

2017년 두 번째 책인 <예스 플리즈>를 낸 후부터 주문 관리 시스템을 사용하는데 이것 역시 스마트폰 앱이 있어서 여전히 침대에서 하루의 업무를 시작한다. 이런 편리함이 나 같은 게으름뱅이에게 약인지 독인지 모르겠다(언젠가 집 인터넷이 안 된 적이 있었는데 거의 패닉 상태였다). 어쨌든 오늘도 책덕의 스마트한 하루는 계속되고 있다.

7장

책 못 파는 출판인의
생존 전략

아침에 눈을 떴는데 스마트폰이 잠잠하다. 책 주문이 있었다면 푸시 알람이 떠 있을 터인데 하나도 들어오지 않은 것이다. 어제도 주문이 하나도 없었는데 오늘도 없다니! 며칠 전에 알라딘에서 20부를 미리 가져가긴 했지만 며칠씩이나 추가 주문이 없다니(차라리 매일 조금씩 나가는 게 기분이 더 좋은… 조삼모사스러운 장사꾼의 심정).

'뭔가 오류가 있는 건 아니겠지?'

서점 사이트가 뭔가 잘못된 게 아닐까 싶어 엎드려서 노트북을 켜고 인터넷 브라우저를 켠다.

오늘 주문 : 0권

이런… 사이트는 잘만 돌아가고 있다.

어떻게 하면 책을 알릴 수 있을까? 물론 책을 만들기로 했을 때부터 많이 팔 수 있을 거라고는 생각하지 않았다. 2013년 당시 <미란다>를 아는 사람은 정말 극소수였고 <미란다>를 봤다고 해서 책을 산다는 보장도 없었다. 홍보비도 따로 준비하지 않은 채 시작했으니까 책을 알리는 데 한계가 있었다. 그래서 다른 일을 하면서 천천히 책을 알려 나가야겠다고 생각했다.

처음에는 책이 안 나가는 날이 하루 이틀 되더라도 '그래, 원래 안 팔릴 줄 알았으니까.'라고 쿨한 척했지만 책이 안 팔리는 날이 계속 이어질수록 불안하고 초조해서 뭐라도 해야 할까 전전긍긍했다. 책을 알리기 위해 아무것도 안 한 것은 아니었다. 일단 텀블벅으로 크라우드 펀딩을 하면서 <미란다>를 알 만한 사람들이 모여 있는 커뮤니티에 펀딩 소식을 알리고 이벤트를 열기도 했다. <미란다>를 좋아하는 사람들에게 추천사를 받아 넣기도 했다. 영국문화원 블로그 담당자에게 연락해서 블로그 이벤트도 했다.

잡지 같은 매체에 책을 광고하려면 광고비를 내야 한다. 많고 많은 미디어 매체에 일일이 신간 소식을 알릴 수 없기 때문에 이 일을 대행해 주는 업체가 있는데 이 비용도 만만치 않았을 뿐더러 타기팅이 맞지 않는 매체까지 포함해 신간 소식을 알려 봐야 효과가 전혀 없을 것 같았다.

그러다가 지하철역 입구에서 가끔 구매하곤 했던 <빅이슈>에
책에 대한 글을 기고해 보면 어떨까 하는 생각이 들었다.
<빅이슈>는 홈리스에게 합법적인 일자리를 제공해 경제적인
자립의 기회를 주는 사회적 기업에서 발행하는 잡지로, 다양한
재능기부를 통해 지면을 채우고 있었다. 홈페이지에서 글에
대한 개요를 적어서 재능기부 신청을 한 후 연락을 받아
<미란다처럼>을 만든 이야기와 책 소개를 써 보냈다. 글이 실린
코너의 제목은 '나도 작가'로, 독립 출판물을 펴낸 작가들의
이야기를 소개하는 코너가 새로 생긴 것이었다. 내 글이 계기가
되었는지, 원래부터 내부에서 기획하고 있었던 것인지는 알 수
없지만 왠지 뿌듯했다. 그 후에는 작은 출판사에 무료로 광고를
내 주는 월간 <책>에 <미란다처럼> 지면 광고 한 페이지를 실을
수 있었고, 광고회사인 '이노션'의 사보 <Life is Orange>팀에서
요청이 와 '책이 좋아 출판까지 한 덕후'로서 인터뷰를 했다.

배보다 배꼽이 더 큰 서점 이벤트

책을 많이 사는 사람이 모인 곳은 역시 서점이라 대부분의 큰
출판사는 서점에서 광고를 한다. 온라인 서점은 메인 화면에
노출될수록 광고 효과가 커지는데, 노출되는 영역과 크기에 따라
50만 원에서 300만 원에 달한다. 대형 오프라인 서점에 가 보면
사람들이 자주 다니는 공간마다 책이 쌓여 있는 매대나 이벤트

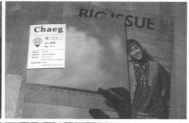

〈빅이슈〉,
〈책〉, 〈Life is
Orange〉에 실린
〈미란다처럼〉

포스터가 붙어 있다. 대부분 출판사에서 광고비를
적게는 100만 원에서 많게는 500만 원까지 주고 사는 광고
매대다.

책 정가에서 30~40%를 가져가는 서점의 역할은 책을
독자에게 잘 보이도록 큐레이션하고 판매하는 것이다. 다양한
책을 선별하고 독자에게 소개할 수 있는 온라인 서점의 메인
화면과 오프라인 서점의 매대는 서점의 고유한 영역이라고
생각했지만 사실 대부분 출판사에서 광고비를 받고 노출시켜
주는 책들로 가득하다. 이 부분에서 서점이 자신의 권한을 포기한
것이라 생각한 나는 자기 철학과 취향을 고수하는 작은 서점들로

눈길을 돌렸다.

작은 출판사들은 대부분 막대한 비용이 들어가는 서점 광고를 하기가 힘들다. 서점 한 군데에서만 해서는 효과가 크지 않기 때문에 여러 군데에서 하다 보면 광고비가 수천만 원까지 뛰기 때문이다. 책을 알리기 위해 300만 원짜리 광고를 한다고 해도 광고비를 충당할 만큼 책을 팔 수 있는지도 미지수다. 서점에 15,000원짜리 책을 정가의 65%에 공급한다고 치면 한 권이 팔렸을 때 서점에서 9,750원을 받을 수 있다. 그럼 300만 원짜리 광고를 내고 본전을 치려면 책이 300부는 팔려야 할 텐데 더 적게 팔리는 경우에는 책도 안 팔리고 광고비만 나간 셈이 된다. 배보다 배꼽이 어마어마하게 더 큰 경우다.

<미란다처럼>은 무작위 광고를 해 봤자 효과가 없을 게 뻔했기 때문에 일반적인 광고를 할 생각은 애당초 하지도 않았다. 다만 어느 정도 비슷한 분야의 책을 선호하는 독자들에게 보내는 타깃 메일링은 해 볼 만하다고 생각했는데, 이것도 온라인 서점에 문의해 보니 한 번 보내는 데 100만 원 이상이라는 답변에 깜짝 놀라고 말았다(당연히 하지 않았다).

<미란다처럼>의 타깃 독자는 평소 책을 많이 읽거나 서점을 찾지 않아도 외국 드라마 등 영상 매체를 즐기는 사람들이라 굳이 서점이 아니라 다른 곳에서 책을 알리는 방법을 찾기로 했다. 그래서 영화 전문 서점인 '관객의 취향'에서 입고 메일이 왔을

때는 정말 반가웠다. 결이 잘 맞는 공간에서 독자들을 만날 수 있겠다는 생각이 들었기 때문이다. 기존 독자층 바깥에서 독자를 만들어가는 방향으로 계속 나아갈 생각이다. 평소 책을 안 사던 사람이 유일하게 산 책이 <미란다처럼>이라면 그것도 참 신기할 것 같다.

꼬리를 길게 여러 개 늘어뜨리자

아무리 책이 1종밖에 없더라도 주기적으로 잡무가 발생하기 때문에 귀찮은 일은 최대한 줄이고 그 시간에 롱테일 판매 작전을 펼치기로 했다. 한국말로 '긴 꼬리'라고 해석되는 롱테일 법칙은 '적지만 꾸준한 수요가 있는 상품을 합친 매출이 잘 팔리는 소수의 상위 상품의 매출보다 컸다'는 아마존의 사례가 대표적이다.

제 아무리 꼬리 하나가 길어 봤자 커다란 대가리(흠흠!) 아니, 머리에 비해 많은 매출을 낼 수는 없을 것이다. 독점적인 유통 플랫폼과 미디어가 팔리는 물건만 더욱 많이 팔리도록 노출시키는 요즘에야 더욱 그럴 것이다. 하지만 큰 몸을 먹여 살리려면 큰 머리가 필요하지만 작은 몸에는 큰 머리보다는 긴 꼬리가 훨씬 달고 다니기 좋지 않을까? 균형을 잃을 일도 없고 그냥 질질 끌고 다니면 되니까!

사실 처음에는 <미란다처럼>을 낸 후에는 출판을 계속할

것인지 정하지 않았다. 책 한 권을 내는 것이 목표였기에 여러 가지 일을 했고 그것을 블로그에 기록했다. 그것이 연결되어 새로운 출판사의 편집을 맡기도 했고 특강에 초대되기도 했다. 그리고 전자책을 만든 과정을 적은 것이 계기가 되어 몇 번 강의를 하고 <시작은 전자책>이라는 전자책을 출간하기도 했다. 또 이것이 계기가 되어 <책 만들기 책>에 공저로 전자책 부분을 집필했다.

워낙 잡스러운 인간이라 그런지 새로운 것을 배우고 적용하는 일이 재미있었기에 가능했던 일이었다. 사람들에게 나의 경험과 지식을 공유하는 일도 즐거웠다. 이런 식으로 긴 꼬리를 아홉 개 정도 달면 생존 확률이 꽤 높아지지 않을까.

매일 매일 조금씩 내가 추구하는 가치에 공감하는 사람들에게 다가갈 수 있도록 글을 쓰고 그림을 그리고 여러 가지 일을

물론 이렇게 멀티플레이를 하려면 아직 멀었습니다만

벌여야지. 책덕의 책을 신간일 때만 잠깐 반짝하고 사람들의
관심을 잃는 책이 아니라 언제나 살아 있는 책이자 콘텐츠로
남기를 바라는 마음으로, 이것이 매일매일 나답게 사는
방식이라는 생각으로, 그리고 책덕의 가치에 기꺼이 돈과 애정을
투자해 줄 독자들이 아직 남아 있다는 희망으로, 책덕의 긴 꼬리
작전은 현재진행형이다.

마을 시장에서
책 팔기

　책을 만들어 서점에 보내고 나니 심심했던 것인지 나는 또 '책덕 좌판'이라는 것을 만들었다(대체 과거의 내가 무슨 생각을 하고 살았던 것인지 나도 정확히 모르겠다).

　요약하자면 출판사에서 직접 책 팔러 나가서 좌판 깔고 눌러앉아 있겠다는 허술한 기획인데, 사람이 안 와도 퍼포먼스처럼 해 봐도 재밌지 않을까 싶었다. '뽑기' 같은 것도 마련해 볼까 했는데 결국 실천해 보진 못했다.

　어쨌든 기획을 하긴 했으나 하루 방문자가 200명 남짓인 내 블로그에만 올려 놨으니 누가 알고 찾아올 리가 있나. 어릴 때 자주 놀러 갔던 독립문 공원에 이동식 도서관 카트가 돌아다니는

걸 보고 나도 근처에서 돗자리라도 깔고 앉아 있어 볼까 하다가
서울 마포구 연남동에서 마을시장이 열린다는 소식을 들었다.
마을시장 이름은 '따뜻한 남쪽 마을'이었다. 고민을 조금 하다가
판매자로 등록을 한 후 설레는 마음으로 장에 나갈 준비를
했다. 딸랑 <미란다처럼> 하나만 가지고 나가기도 좀 그래서
필름 카메라로 찍어서 만들어 뒀던 엽서를 주섬주섬 포장하기
시작했다. 가격표도 하나 하나 적어서 붙이고 푯말도 만들어서
붙여서 어떻게 배치할지 시뮬레이션도 해 봤다.

　　야외에서 열리는 행사에 참여할 때마다 가장 가슴 졸이며
신경 쓰는 것은 바로 날씨다.
마을시장이 열리는 당일에는
비가 올랑 말랑 아리까리한
날씨였는데 다행히 아침에는
비가 오지 않아서 준비한 짐을
바리바리 싸서 연남동으로
출동했다. 아이스박스와
상자를 이어 붙여서 만든
테이블을 들고 배정된 자리에
좌판을 벌였다.

　　내 옆자리에서는 어린이용
수제 머리핀을 팔았는데

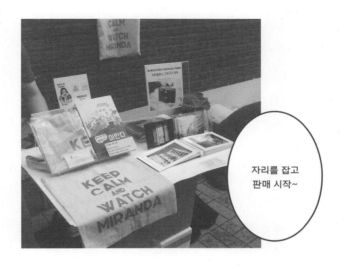

자리를 잡고
판매 시작~

오픈하자마자 손님들이 꽤 몰려왔다. 가족 단위로 많이 방문하는
마을시장이라 그런지 먹거리나 아이들 용품이 인기가 많았다.
역시나 내 부스에는 파리만… 그래도 뭐 "난 놀러 나왔으니까
괜찮아!"라고 하며 애써 아무렇지 않은 척하고 있는데, 갑자기
비가 후두둑 떨어졌다. 우비를 뒤집어쓰고 조금 있으니 이제는
해가 반짝 비추기 시작했다. 어우, 뜨거워.

　마을시장 모습을 사진으로 스케치하는 스태프가 다가왔다.
심심한데 잘됐다 싶어서 말을 걸었는데, 아니 이게 웬일! 미란다
덕후였던 것이었던 것이었다.

　"교보문고 가서 책도 샀어요."

이분이 바로 '어떻게 알고 샀는지 알 수 없다는 교보문고에서 책 산 독자'였구나(대형 서점에서 <미란다처럼>이 평대에 깔려 있는 곳은 없으므로 미리 알고 가서 찾지 않는 한 사기 힘드니까). 너무 반가워서 마음속으로 브레이크 댄스를 추었다. 미란다를 너무 좋아한다며 책 번역해 줘서 고맙다고 하는 바람에 정말 가슴이 찡(×1,000,000)했다.

제멋대로 벌인 일인데도 응원하러 놀러 온 사람들도 있었다. 자주 만나지 못하지만 서로 응원하고 싶은 마음으로 살아가는 그런 사람들이다. 매일 만나 시시콜콜 잡담을 나누지 못하더라도, 마치 낯선 나라를 여행하다가 마주쳤던 느낌 좋은 사람처럼 어딘가 자신의 자리에서 열심히 살아내고 있을 거라는 믿음이 가는 사람들. 그런 사람들을 만날 때마다 나도 잘 살아남아야지 하는 용기를 얻는다.

그리고 장터를 정리할 때 다가와서 미란다를 좋아한다며 에코백을 사간 두 분도 있었다. 그렇다. 미란다 덕후가 아니면 에코백에 새겨진 문구를 반가워할 리가 없다.

이렇게 'Such Fun'한 마을시장을 마무리하고 판매한 금액의 10%를 봉투에 담아 마을시장 사무국에 제출하고 다시 짐을 바리바리 싸서 집으로 돌아왔다. 피곤하긴 했지만 몸을 써서 일했다는 생각에 뿌듯하기도 하고 이 세상에 <미란다처럼>에 관심 가지는 사람이 실제로 존재한다는 것을(!) 직접 확인하고

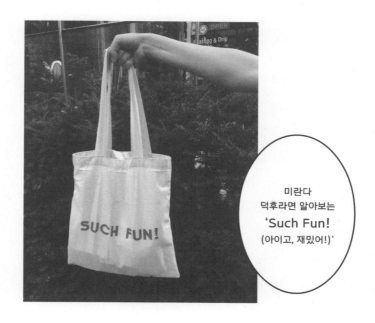

미란다
덕후라면 알아보는
'Such Fun!
(아이고, 재밌어!)'

나니 내가 할 수 있는 영역이 1cm 정도 늘어난 기분이었다.

요즘엔 모든 분야가 그렇지만 무언가를 팔려고 하면 판매할 통로가 뻔하다. 오픈마켓, 인터넷 쇼핑몰, 대형 마트, 대형 서점, 미디어 콘텐츠 플랫폼(영화, 음악)… 뭐를 팔든 많은 이용자를 보유한 유통사에 의존하게 되고 유통사는 막강한 노출 권한을 갖게 된다.

책을 유통할 때는 교보문고, 알라딘, 예스24, 도서인터파크 등의 인터넷 서점과 교보문고, 영풍문고 등의 대형 서점,

그리고 전국 각지의 서점과 연결되어 있는 도매상과 계약을 한다. 마케팅은 인터넷 서점과 대형 서점 위주로 이루어진다. 요즘에는 역시 인터넷에서의 바이럴 마케팅도 중요한지라 네이버 포스트라든가 페이스북, 인스타그램 광고, 많은 팔로워를 보유한 인플루언서 협찬 광고도 계속 늘고 있다.

내가 파는 것의 가치를 알아보고 기꺼이 돈을 지불할 사람들을 만나는 일은 생각보다 어려웠다. 마을시장에서 책을 팔고 보니 남들이 원래 팔던 방식, 원래 하던 영업 말고 다른 길을 찾고 싶다는 생각이 강해졌다. 다른 방식, 다른 방법으로, 나니까 할 수 있는 것들. 책 한 권 팔려고 별 짓을 다한다는 소리를 들을 수도 있겠지만 별 짓 하려고 시작한 거니까, 뭐.

이렇게 시장에 나가 보니 역시 책을 만나러 오는 사람들과 접속할 수 있는 곳은 서점이라는 생각이 들어서 <미란다처럼>이 있는 서점에 책덕 좌판을 소개하고 불러 주면 어디라도 뛰어가겠다는 메일을 다음과 같이 보냈다.

분명 어딘가에 숨어 있을 독자를 찾아서 책덕이 서점으로 갑니당! <미란다처럼>으로 이벤트를 할 수 있다면, 제가 하루 서점에 좌판을 깔고 다른 책을 사러 온 독자더라도 소통하고 재미있는 하루를 만들 수 있다면 좋겠다는 생각을 했어요. 지방에 있는 서점이라면 더 좋지요. 책 팔러 간다는 핑계로 여행을 할 수

있으니까요(차비만이라도 벌 수 있다면 정말 보람 있을 듯).

할인이 아니라 가치를 얹어 주는 도서 판매 방식을 꿈꾸며 이것저것 시도해 볼랍니다. 같이 재밌는 하루를 보내 주실 서점, 북카페, 카페 등 주인장분이 있다면 초대해 주세요. ^ ^ 조그마한 테이블 하나만 마련해 주시면 책덕 좌판을 벌여 볼까 합니다(공간이 협소하다면 낚시의자라도 하나 구비해서 가야지요). 혹은… 공간이 너무 심심하여 호객용 인간이 하나 필요한 경우에도 불러 주세요. 저는 뭐… 책이 안 팔리면 혼자 놀러 온 척하면 되니까요. 하하하.

이 허술한 기획에 호응해 준 책방들이 있어서 즐겁게 책덕 좌판을 벌였다. 대부분 북토크를 합친 형식으로 '1인 출판 이야기'를 나누거나 '미란다 상영회', '과일 친구들 만들기'를 함께 하기도 했다. 지역 곳곳에서 독자들을 만나는 일은 정말 즐거웠다. 지역마다 만남의 색도 달라서 <미란다처럼>이 더 다양한 사람들과 접촉하고 있다는 것이 몸으로 느껴졌다. 특히 문화적 인프라가 상대적으로 부족한 지역 책방에 가면 독자들이 더욱 적극적으로 호응해 주는 것이 느껴져서 돌아오는 길이 보람찼다.

뒤에서 좀 더 자세히 이야기하겠지만 포항에 있는 '달팽이책방'에서의 경험은 정말 놀라웠다. 다녀온 뒤 책방에서

자체 제작해 발간하는 <달팽이 트리뷴>에 이날 함께 한 분께서 <미란다처럼>에 대해 글을 써 주었다

인터넷 서점과 대형 서점에 갇혀 있던 <미란다처럼>에 콧바람을 쐬게 할 수 있는 '책덕 좌판'은 혼자 생각해 본 것이라 처음에는 어설퍼 보였지만 초대해 준 책방을 만나면서 비로소 완성되었다. '내가 만든 책은 안 팔리는 책이 아닐까' 하고 의기소침하던 차에 벌였던 책덕 좌판. 신기하게도 그곳에 독자가 있었다. 직접 몸으로 느꼈던 경험이 내 안에 자리 잡았기에 오늘도 열심히 책을 만든다.

책덕의 놀음에 같이 동참해 준 책방지기, 그리고 독자분들 정말 고마워요.

'달팽이책방'에서 발행하는 <달팽이 트리뷴>에 실린 글

9장

그러니까
중쇄를 찍자

 만화 <중쇄를 찍자>는 만화 잡지 <바이브스> 편집부의
이야기를 그리고 있다. 출판사 편집자들이 다양한 유형의
작가들을 관리하고 잡지에 연재되던 만화를 단행본으로 만들고
팔기까지 고군분투하는 모습을 지켜보다 보면 어쩐지 마음
깊숙한 곳에서 피가 끓어오른다. 주인공인 유도 선수 출신
신입 편집자 쿠로사와 코코로는 전형적인 열혈 캐릭터인데,
과장스러운 표현이 부담스러우면서도 계속 보다 보면 그
열정적인 에너지에 전염된다. 나는 아무래도 편집자 생활을 한
경험이 있어서인지 더욱 공감을 하면서 보았는데, 편집자가 뭐
하는 직업인지 잘 모르던 주변 사람들도 재미있게 봤다고 하니

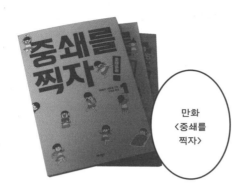

만화
〈중쇄를
찍자〉

출판의 세계를 흥미롭게 잘 풀어낸 작품인 듯하다.

〈바이브스〉 편집부에는 각양각색 다양한 편집자가 있어서
서로 다른 방식으로 바쁘게 일을 하지만 그 편집자들이 모두 함께
모여 박수를 치는 순간이 가끔 있다. 바로 초판을 냈던 책이 다
팔리고 중쇄가 결정된 순간이다.

"책을 만드는 이상 중쇄가 목표야."

내가 〈미란다처럼〉을 만들 때는 '중쇄'는 정말 생각지도
않았던 일이었다. 처음 제작한 1,500부가 다 팔리면 다행이라고
예측했으니까. 3년 동안 1,500부 팔기, 과연 가능할 것인가.

워낙 비관적인 성격 탓에 뭘 해도 가장 최악의 상황을 가정하고
시작을 하곤 한다. 책을 만들던 당시에 저자 미란다 하트의 국내
인지도는 그야말로 한 줌. 지금처럼 네이버나 왓챠플레이에서
시트콤 〈미란다〉를 서비스하기 전이었고, 조연으로 출연한 영화

<스파이>가 개봉하기도 전이었다.

아무래도 책을 그냥 출판하면 쥐도 새도 모르게 묻힐 것
같아서 한 줌 덕후들을 끌어모을 수 있는 일은 다 해 보기로
했다. 텀블벅으로 펀딩을 하는 것도, 직접 머그컵 같은 굿즈를
제작해 보는 것도, 후원자들에게 손편지를 쓰는 것도, 온라인
커뮤니티에 홍보글을 쓰는 것도 처음으로 하는 일이었지만
조금이라도 <미란다처럼>을 알릴 수 있다면 다 해 보았다.
처음이자 마지막 출판이 될지도 모른다는 생각에 더 열정적으로
했던 것도 같다. 그런데 눈 깜짝할 새에 책을 계약한 날로부터
5년이 흘렀고, 재계약을 할 시점이 왔다. 창고에는 1,500부였던
<미란다처럼>이 100부도 남지 않게 되었다.

예상했던 대로 <미란다처럼>은 날개 돋힌 듯 팔리지 않았다.
한 권도 안 팔리는 날이 팔리는 날보다 더 많았다. 하지만 큰
서점보다 작은 책방에서 더 반갑게 구매해 주는 독자들도 있었고
책을 내 줘서 고맙다며 인사를 건네는 독자들도 만날 수 있었다.
적지만 꾸준히 <미란다처럼>을 찾는 독자들이 아직 있었다.
오히려 책을 만들었던 당시보다 3년이 지난 후에 책의 존재를
알아보는 사람들이 많은 듯 느껴졌다.

책의 생명력이란 참 예측하기 어렵다. 많이 만든다고 해서 다
팔리는 것도 아니고 안 만든다고 해서 찾는 독자가 없는 것도
아니다. 게다가 내가 예상했던 타깃 독자에서 벗어나는 독자가

등장하기도 한다. 평택의 마을도서관에서 청소년 출판협동조합을
만든다고 해서 출판 수업을 하러 간 적이 있다. 마을도서관에
기증할 <미란다처럼>을 가져다 놨는데, 수업이 끝나고 초등학교
4~5학년쯤 되어 보이는 남자아이가 열심히 <미란다처럼>을
읽고 있는 게 아닌가. 조심스럽게 다가가서 재미있냐고 물어보니
아이는 고개를 끄덕끄덕하면서 다시 책 속으로 고개를 파묻었다.
함부로 책의 대상 독자를 단정하지 말아야겠다고 다짐하게 된
순간이었다.

하지만 중쇄를 쉽사리 결정할 수 없는 이유도 있었다. 5년의
계약 기간이 끝나고 다시 계약을 연장하려면 재계약금을
내야 했고, 책을 더 제작하려면 제작비도 마련해야 하는데,
새로 제작한 책이 과연 지속적으로 판매가 될지도 미지수였기
때문이다. 한데 운명의 계시인지 이런 고민을 하고 있던 타이밍에

텀블벅에서 연락이 왔다. 텀블벅에서 진행했던 출판 프로젝트의 중쇄 기획전인 '중쇄를 찍자!'를 진행할 예정인데 혹시 참여할 수 있냐는 제안이었다. 결국 용기를 내어 계약 기간을 연장해 중쇄를 찍기로 했다.

예전에 만들었던 수많은 표지 시안 중 마음에 들었던 간재리의 일러스트를 활용해 중쇄 스페셜 북커버와 책갈피를 만들기로 했다. 같은 책으로 다시 펀딩을 하다 보니, 과연 또 후원을 받아서 목표 금액을 달성할 수 있을지 걱정을 많이 했는데 다행히도 며칠 안 되어 목표 금액이었던 100만 원을 채웠고 최종적으로는 350만 원을 달성했다. 안도의 숨을 내쉬었다.

'아직 <미란다처럼>이라는 책의 생명력이 남아 있구나.'

멋대로 벌인 일에 응원을 보내는 사람들이 있다. 그런 사람들이 있는 한 계속해 봐야 하지 않을까?

중쇄 기획전
리워드로 준비한
북커버와 책갈피,
책덕 스티커

소장용 책 만들기

'하루북' 같은 앱에서 글을 쓴 후 원하는 글을 모아 책으로
제작할 수 있다. 한 권당 1만 원에서 3만 원 정도다. 여행 다녀온
사진으로 사진집 같은 여행기 책을 만들고 싶다면 스냅스의
포토북 서비스도 있다.

자가출판 플랫폼

자가출판 플랫폼 '부크크'에서는 거의 비용을 들이지 않고
책 제작을 할 수 있다. ISBN을 발급 받을 수도 있고 인터넷
서점에 등록하도록 설정할 수도 있다. 편집이나 디자인 서비스도
구매할 수 있기 때문에 선택의 폭이 조금 넓다. POD(Publish On
Demend) 방식으로 책을 만들기 때문에 책을 주문하면 한 권씩
제작해서 주문자에게 보내 주는 시스템이다.

독립 출판

100부에서 300부 정도로 만들어 전국의 독립 서점에 입고
문의를 하면 된다. 보통 작은 책방에서는 책이 판매되면

30%의 수수료를 떼고 70%의 수익을 작가에게 돌려준다. 책을 배송하려면 포장비와 배송비가 들고 보통 위탁으로 맡긴 후 정산은 나중에 되기 때문에 책이 팔려도 책값을 받기까지 시간이 걸리는 편이다. 아니면 '인디펍'이라는 독립 출판물 유통 서비스를 이용하는 방법도 있다.

1인 출판

원저작자와 일정 수량 제작하기로 계약한 번역서를 제작하는 경우, 그리고 1,000부 이상 제작해 대형서점에 유통하고 싶은 경우에는 정식으로 출판사를 등록하고 책을 만든다. 이럴 경우 보통 물류창고(배본사)와 계약해 서점으로 책을 출고하는데, 인터넷 서점 한 군데에서만 판매하고 싶다면 알라딘 같은 경우는 택배로 책을 받기도 한다. 매일 책 주문을 확인하고 출고하는 일이 귀찮다면 북센, 랭스토어를 비롯한 도매상에 총판 계약을 맺는 방법도 있다.

내가 연결하는 책 세계

작은 책방과의
접속

 <미란다처럼>을 막 출간했던 2015년은 전국에 작은 책방들이
조금씩 모습을 드러내던 시기였다. 작지만 기존 서점의 문법과는
다른 방식으로 책을 다루는 책방들이었다. 특히 개성 있는
독립출판물이 신선한 바람을 일으키며 독립출판물을 주로 다루는
책방이 함께 등장했다. <미란다처럼>은 독립출판과 상업출판의
경계에 있는 책이라서 과연 작은 책방들에서 <미란다처럼>을
받아 줄지 알 수 없었다. 그래도 새로운 방식으로 서점과 관계를
맺고 싶은 마음에 작은 책방과 거래를 시도해 보기로 했다. 특히
도매상을 이용하지 않기 때문에 수도권이 아닌 지역에 있는
독자와 만나기가 어려웠는데 책방들이 여러 지역 곳곳에 생기고

있어서 입점하면 좋겠다는 생각이 들었다.

　일단 책방 SNS에 들어가 입점 절차를 확인하고 메일로 <미란다처럼>을 소개하는 글을 썼다. 어떤 책인지 잘 알아볼 수 있도록 텀블벅 이야기도 하고 왜 책을 만들었는지도 주절주절 풀어놓았다.

　작은 책방과 거래를 시작할 때 공급률에 대해 다시 고민하게 되었다. 사실 작은 책방의 위탁 공급률은 암묵적으로 70%로 고정되어 있어서(10,000원짜리 책을 책방에 맡기고 책이 팔리면 7,000원을 제작자에게 보내 주는 식) 크게 고민할 필요는 없었지만 책방을 다니면서 얘기를 나누다 보니 책방 입장에서 책을 거래할 때도 불합리한 점이 참 많다는 것을 알게 되었다. 특히 2015년도에는 아직 작은 책방이 많이 생기기 전이라 도매상에서는 매출이 적은 책방에 책을 공급하지 않으려 했고 직거래를 꺼리는 출판사들도 많은 상황이었다. 70%라는 공급률도 협상의 결과라기보다는 그냥 편의에 맞춰진 공급률이었을 것이다. 대형 서점에서 일방적으로 제시한 60%라는 공급률이 나에게 그러했듯이.

　출판의 전통적인 유통 특성(위탁 판매, 어음 결제) 때문에, 출판사 입장에서는 반품도 적고 현금 결제를 바로바로 해 주는 온라인 서점의 불합리한 공급률을 받아들이고 책을 팔 수밖에 없었던 것이 시장 상황을 더욱 극단적으로 만든 것 같기도 하다. 온라인 서점이 등장했을 때 무료배송 정책과 할인 정책으로 대형

서점끼리 서로 출혈 경쟁을 한 것도 구조를 악화시켰다고 본다. 분명 배송하는 과정에서 노동이 발생하는데 진공 상태로 사라진 듯한 배송 비용은 누가 부담하게 되었을까? 온라인 서점이 매출의 큰 부분을 차지하면서 공급률이 점점 낮아졌다고 하니 배송 비용과 각종 할인에 대한 부담이 출판사가 부담하는 공급률 속으로 숨어들지 않았을까. 그렇게 성장한 온라인 서점이지만 독자 입장에서는 배송도 무료로 해 주고 책값도 싸니 이용하지 않을 이유가 없다. 요즘에야 동네 서점들이 조금씩 독특한 개성과 지역과의 연계성을 띠며 생겨나고 있지만 인터넷 서점이 등장하기 전 동네 서점은 참고서 위주의 문구점이 대부분이었으니 동네 서점에서 책을 산다는 건 대부분의 사람들에게 일상적인 일이 아니기도 했다.

출판에 관여한 모든 당사자가 지금의 시장 상황을 만들어 낸 셈이다(정부 정책은 말할 것도 없고). 출판 시장 규모가 점점 쪼그라드는 마당이라, 도서관이 기본적인 수요를 창출해 줘야 소규모 출판사나 수요가 한정된 책을 펴내는 이들이 생존할 수 있지 않을까 하는 생각도 든다. 하지만 도서관을 짓는 게 단시간에 되는 것도 아니니 다양한 책이 원활하게 많은 사람들의 손에 닿기가 참 어려운 상황이다. 동네마다 서점들이 존재해야 책 문화도 사람들의 삶 속으로 파고들 수 있으니 지역 서점들이 문화의 연계 장소가 될 수 있도록 서로 공존할 수 있는 출판 유통

규칙을 만들어야 하지 않을까.

　지금은 '많이 팔 수 있는' 규모 있는 서점과 출판사에 힘이 쏠릴 수밖에 없다. 그들의 의지에 따라 공급률이라는 숫자가 정해지고 그것을 따라야 책을 팔고 생존할 수 있다. 하지만 내가 누군가. 철저하게 자기 중심적인 자유 일꾼 아닌가. 나는 작은 책방보다 대형 서점에 유리한 그 숫자를 뒤집고 싶었다. 책방에 입고 문의 메일을 보낼 때 공급률을 협상할 수 있다고 적고 70%가 아니라 위탁 65% / 현매 60%의 조건을 제시하기 시작했다. '겨우' 책 1종에 겨우 5%였고 책방에서 계산하기에도 오히려 귀찮을 수도 있었지만 거래 당사자 간에 '협상의 여지'가 있는 거래를 시작하는 것이 중요하다고 생각했다. 서점에서 한 달에 한두 권 팔리는 책의 공급률을 5%로 낮춘다고 서점에 큰 이익을 가져다주진 않겠지만 혼자만이라도 그 관행을 뒤집고 싶었다.

　작은 출판사 입장에서는 대형 서점의 일방적인 공급률이 불합리하다고 느껴지지만 작은 서점 입장에서는 출판사들이 대형 서점보다 높은 공급률로 작은 책방과 거래하려고 하는 것이 불공평하다고 느낄 수 있을 것이다. 작은 책방 같은 경우는 인터넷 서점처럼 10% 할인을 할 수도 없고 공간 유지비도 필요할 텐데 이런 작은 책방에 대형 서점보다 높은 공급률을 요구하는 건 뭔가 이상하다는 생각이 들었다. '공급률, 공급률'하고 목을 매지만 사실 16,000원짜리 책을 팔았을 때의 수익 차이는 800원이다.

종수가 많은 출판사에게는 중요한 결정일지도 모르겠지만
책이 1~2종밖에 없는 출판사에게는 크게 느껴지지 않는
차이였기 때문에 가능했을 것이다. 이 이야기를 전했더니 포항의
'달팽이책방'에서는 이런 답신이 왔다. "입점 수수료는 배려해
주셔서 감사합니다. 흑… 교보와 같은 공급률이라니 눈물이
나네요. ㅜ.ㅜ"

한번은 책방 '풀무질'에서 전화가 온 적이 있다. 가끔 전혀
모르는 서점에서 연락이 올 때가 있는데, 지역 도서관에서 책을
주문할 때는 해당 지역 서점에 주문을 해야 하고 만약 주문한
책이 거래하지 않는 출판사의 책일 경우 서점에서는 해당
출판사로 직접 주문 전화를 건다. 아마 풀무질에서도 그런 연유로
전화를 했을 것이다. 이럴 때 가장 중요하게 묻는 것이 공급률이
몇 퍼센트냐는 질문이다.

"60%로 거래하고 있습니다."

"아이구, 훌륭하시네요."

갑작스러운 칭찬에 어리둥절한 한편, 왠지 이 한마디에 오래된
지역 서점에서 겪었을 고초(?)가 전해졌다. 대형 서점과 같은
공급률을 불렀을 뿐인데도 훌륭하다는 칭찬을 받을 정도라니
대체 출판 유통 구조는 얼마나 뒤틀어져 있는 걸까? 그때 당시
이런 생각을 블로그에 적었다.

 민트리

나도 작고 서점도 작다면 서로를 살릴 수 있는 방향으로 가고
싶다. 어차피 많이 팔리지도 않고 수요가 적은 덕후용 책은
광고를 하지 않고서야 대형 서점에서 관심 받기도 힘들다. 인터넷
메인 화면 노출에 100만 원씩, 대형 서점 평대 광고에 150만
원씩 광고비를 쓰는 대신 소규모 서점, 지방 서점으로 가서 지역
주민들과 함께 할 수 있는 일일 행사를 나누는 것은 어떨까?
외국 출판사에 로열티만 지불하면 되는 번역가이자 출판사인
나만이 할 수 있는 출판 실험일지도 모른다. 내가 만약 저자나
번역가에게 인세를 주어야 하고 편집자, 디자이너 월급도 주면서
출판사 규모도 유지해야 하는 사람이었다면 공급률 5%에 목숨을
걸어야 했을 수도 있으니까.
길게 봤을 때 지역 서점이 망하고 소규모 출판사가 망하면 대형
서점이나 대형 출판사도 살아남기 힘들다. 그러니 독점 체제가
아니라 함께 상생하며 다양한 책을 만들 수 있는 환경을 만들어야
한다. 책을 안 읽는 독자, 할인 경쟁을 부추긴 서점, 싸구려 책만
만드는 출판사만 탓하고 있을 순 없으니 내가 할 수 있는 일을
찾아본다.
정의가 무엇인지 나는 잘 모르겠다. 그저 각자의 정의가 있을

뿐이라고 생각한다. 이 세상을 살아가며 세운 나의 정의는 나에게 기회가 주어졌을 때 내가 속한 세상을 받치고 있는 불평등한 시소를 조금이라도 수평에 가까워지도록 균형을 맞추는 쪽에 앉는 것뿐이다. 물론 수평에 대한 기준도 사람마다 다를 수밖에 없을 것이다. 내가 바라는 수평 상태는 대한민국 곳곳에 서점들이 있고 출간되는 책의 종류도 다양해서 TV 프로그램과 연예인 가십을 즐기는 사람만큼 책에 대한 수다를 떠는 사람도 많은 세상 정도일까나.

2장

독자와의 새로운 연결고리를 찾아서

작은 책방에서 책을 보내 달라고 해서 여행 갈 채비를 했다. 책을 택배로 보내고 마는 것보다는 직접 배달을 가는 게 재미있겠다고 생각했다. 첫 배달지는 바로 대전이었다. 마침 텀블벅을 통해 <미란다처럼>을 밀어 준 후원자들이 대전에 있다고 해서 식사 약속도 잡았다.

대전 역에서 지금까지도 SNS 등에서 응원을 해 주시는 표앤 님을 만나 또 다른 텀블벅 후원자들을 초대해 함께 식사도 하며 즐겁게 얘기를 나누었다. 고맙게도 표앤 님이 대전을 구경시켜 줘서 함께 산책을 했는데, 길을 걷다 문득 들렀던 대전아트시네마 영화관이 아직도 기억에 남는다. 낡은 건물의 계단을 올라가면

여기에 영화관이 있을까 싶은 아담한 공간이 나타난다. 노란 조명
아래 정면 벽에는 DVD와 책자들이 빽빽히 꽂혀 있고 카운터
테이블 한가운데에는 금방이라도 영화 표를 끊어 줄 것만 같은
검은 고양이 한 마리가 앉아 있다. 마치 영화관이 아니라 영화
속으로 들어간 듯한 기분이 들었다. 이때는 시간이 없어서 영화를
보지 못했지만 언젠가 다시 영화를 보러 방문하고 싶은 곳이다.

검은 고양이가
주인인 듯 자리를
지키고 있는
대전아트시네마
영화관

　그리고 책덕의 첫 책방 거래처인 '도어북스'에 도착했다. 깨끗한
유리문에 도어북스의 로고가 단정하게 붙어 있었다. 책방 문을
열고 들어서니 반갑게 맞이해 주시는 책방지기님은 대전에서
지역과 연계된 디자인 작업을 활발히 하는 디자이너이기도 했다.

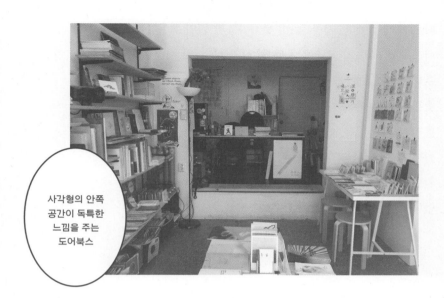

사각형의 안쪽
공간이 독특한
느낌을 주는
도어북스

그래서 그런지 책방 공간이 디자이너의 작업실처럼 느껴지기도
했다. 특히 전면에 정사각형으로 뚫려 있는 사무공간의 모습이
도어북스만의 특별한 상징처럼 다가왔다.

　책방 몇 군데에 입점하고 곰곰이 생각해 보니 책방에서
선뜻 현금을 주고 사기에 <미란다처럼>이 비싸게 느껴질 것
같았다. 동네 소규모 서점들을 살란다는 취지로 도서정가제가
시행되었지만 사실상 10% 할인을 할 수 있는 것은 온라인
서점뿐이다. 앞에서 언급했듯이 출판사에서 서점으로 책을
유통시킬 때 대형 온라인 서점과 작은 책방에 넘길 때의 공급률이

다르기 때문이다. 예를 들어, 정가가 1만 원인 책을 온라인
서점에는 60%의 공급률에 주고 지역 서점에는 70%의 공급률에
준다고 해 보자. 1만 원짜리 책이 팔렸을 때 온라인 서점 대
출판사의 수익은 4,000원 : 6,000원이지만 오프라인 서점 대
출판사의 수익은 3,000원 : 7,000원이 된다. 작은 책방에서 1만
원짜리 책을 한 권 팔면 남는 게 3,000원인데, 거기에서 10%
할인까지 하면 도저히 책방을 운영할 수 있는 수익이 나올 수
없다고 판단한 곳이 많을 것이다.

"인터넷 서점은 애초에 유리한 공급률을 적용받는다. 즉, 싼
가격에 책을 매입한다. 자연히 마진폭이 높게 형성된다. 그러한
가운데 현 도서정가제가 10%까지의 할인을 허용하고 5%
적립까지 용인하기 때문에, 오늘날도 인터넷 서점은 여전히 싼
값에 책을 팔고 있다. 구매가 몰릴 수밖에 없다.
소규모 서점이 위와 같은 할인가로 책을 팔면 굶어 죽기 딱 좋다.
우리 서점이 출판사나 총판에서 적용받는 공급률은 70~80%
정도다. 마진은 20~30% 수준이다. 시집 한 권에 정가가 8천 원
정도니까, 80% 공급률을 기준으로 한 권 팔 때 1,600원 남는다.
10% 할인을 적용한다면 한 권에 800원이 남는 거고, 5% 적립까지
하고 나면 한 권에 딱 400원이 남는다. 카드 수수료는 별도다.
장사하면 안 되는 구조다. 자선사업에 가깝다."

– 〈서울의 3년 이하 서점들: 책 팔아서 먹고살 수 있느냐고 묻는다면?〉(브로드컬리 편집부)
　85~87쪽

게다가 요즘에는 온라인 서점에서 기발한 굿즈를 많이
만들어서 '굿즈 사면 책이 따라오는 듯한' 모양새로 이벤트를
많이 하고 있다. 도서정가제 때문에 할인으로 판매 유도를 하지
못하게 된 온라인 서점에서 시작한 마케팅인데, 책을 소비하는
새로운 트렌드를 만든 것 같기도 하다. 다만 책 구매가 온라인
서점에만 쏠리는 점이 아쉽다. 당연히 독자 입장에서도 한
푼이라도 아끼려면 온라인 서점에서 사게 될 테니 오프라인 서점
입장에서는 어려운 점이 한 두 가지가 아니다.

게다가 <미란다처럼>은 가격이 좀 높게 책정된 편이라 책방에
들렀을 때 구매로 이어지도록 유혹(?)할 수 있는 요소가 있어야
할 것 같았다. 그래서 만든 것이 바로 '책방에서만! 미란다처럼
에코백'이다!

가방을 만들고 보니 그냥 책방에 보내면 책방지기가 따로
관리하기가 힘들 것 같아서 책과 함께 포장하기로 했다. 책을 사면
에코백을 준다는 메시지도 있으면 좋을 것 같아서 비닐 포장재와
판넬을 샀다.

책방 한켠에 <미란다처럼>의 자리를 내어준 책방이 하나둘
늘어갔다. 염리동 '일단멈춤', 포항 '달팽이책방', 대구 '슬기로운
낙타', 금호동 '프루스트의 서재', 전주 '에이커북스', 제주도
'소심한 책방', 노원 '반반북스'… 2017년 2월에는 <미란다처럼>
입점 책방 전국 지도(?)를 만들기도 했다.

대형 서점에서는
찾을 수 없는
동네 책방 굿즈의
시작!

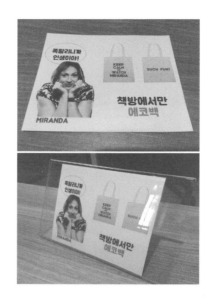

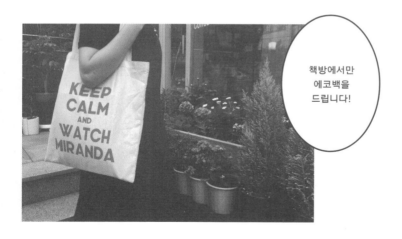

책방에서만
에코백을
드립니다!

책방에 입고 문의를 하면 거절당할 때도 있었지만 그건 그렇게 큰 일은 아니었다. 당연히 한정된 공간, 특히 대부분은 작은 공간을 운영하는데 자신이 직접 팔아야 할 책들을 큐레이션해야 하니 거절을 할 수도 있다고 생각한다. 책방을 어떤 책으로 채울지 고민하는 것은 책방지기의 일이고 권한이니까. 다만 메일을 보냈는데 아무런 답장이 없을 때 조금 실망스럽기는 했다. 역시 무플보다는 악플이라고 무응답보다는 짧게라도 거절 답장이 왔으면 좋겠다.

3장
그것밖에 없는 책방이라서

 <미란다처럼>을 냈던 2015년에는 동네 서점들이 막 조금씩 생기는 추세였는데, 서점 공간의 계약이 끝나는 2~3년째가 되니 거래하던 서점들이 몇 군데 문을 닫았다. 서점들의 실험이 이렇게 끝나는 걸까 하는 생각이 들 무렵, 뜻밖에도 더 많은 서점의 오픈 소식이 들려왔다. 책을 팔아 생계를 유지하기가 어렵다는 것을 알면서도 계속해서 서점이 생기는 이유는 무엇일까?

 아마 책을 좀 읽어 왔던 사람이라면 대형 서점에 가서 '왜 이렇게 읽을 만한 책이 없지?'라는 생각을 해 봤을 것이다. 얼마 전에 갔던 홍대 입구에 연결된 대형 서점의 모습을 떠올려 본다. 애니메이션 캐릭터가 활짝 웃고 있는 알록달록한 책표지가

베스트셀러 코너 전면에 깔려 있었다. '신간&베스트 매대'에도 그 책이 몇십 권씩 쌓여 있었다. 그리고 '베스트 오브 베스트' 코너에도 역시 그 책(과 유사한 책)이 매대의 절반을 차지하고 있었다. 그리고 바로 옆에 있는 '오늘을 살아가는 모든 어른이를 위로하는 책' 코너에도 같은 책이 보였다. 나머지 다른 기획 코너도 문화적 자극을 원하는 나의 구미를 당기는 책은 보이지 않았다. '정가 인하 도서전'과 유명 방송에 나온 책이 전시된 코너도 마찬가지였다.

내가 어릴 때 몇 시간이고 서가를 탐험하던 그런 대형 서점은 어디로 간 걸까? 따뜻한 말로 사람들을 위로해 주고 감성을 채워 주는 에세이가 나쁜 책이라는 건 아니지만 다양한 책들이 발견될 수 있는 기회를 불필요하게 많이 앗아가고 있다는 생각을 지울 수가 없었다. 아마 나와 비슷한 사람들이 '목마른 사람이 우물을 파는' 심정으로 책방을 여는 게 아닐까 하는 생각이 들었다.

요즘은 대형 서점에서 보여 주지 못하는 다양한 분야의 책을 경험하게 해 주고 싶어서 자신이 가장 집중하고 싶은 분야의 책방을 여는 경우가 많다. 문학, 고양이, 미스터리, 과학, 만화, 음악, 그림책, 여행, 인문학, 심리학, 독립출판물 등 한 가지 테마를 내세워서 책을 권하는 것이다.

또 한 가지, 책방을 다니면서 느낀 점은 책을 '읽어야 하는' 게 아니라 '읽으면 이렇게 재밌는데! 이 좋은 걸 나 혼자 할 수

없어!'라는 마음으로 책방을 운영한다는 게 고스란히 전해진다는 것이다. 맛있는 음식을 발견하면 여기저기 맛보게 해 주고 싶은 게 사람 마음 아닌가?

나는 모든 이에게 '책을 잘못 고를 기회'가 주어져야 한다고 생각한다. 안타깝게도 우리는 학교를 다니면서 이 기회를 박탈당한다. 바로 '안티 독서 꼰대 대마왕'이 만든 것 같은 '필독 도서 목록' 때문이다. 책을 좋아하는 사람은 '필독 독서'의 덫을 피해 자기가 재미있게 느끼는 책을 찾아온 사람이다. 그들은 '책을 잘못 고르는 기회'도 충분히 가졌을 것이다. 나한테 꼭 맞는 좋은 책을 단번에 고르기란 서른 한 가지 종류의 아이스크림을 눈으로만 보고 바로 내 입맛에 맞는 한 가지를 고르는 것만큼 어려운 일이다.

책 처방이라든가 책을 통한 상담 서비스도 이런 맥락에서 등장했다고 생각한다. 학교에서 책을 읽으라고 하는 바람에 다른 방식으로 책을 접할 기회를 놓친 사람들에게 그 기회를 주는 것. 남에게 책을 읽히는 게 얼마나 어려운 일인지, 나랏님도 못하는 일일 거라고 나는 확신한다. 해 본 사람은 다 동의할 것이다.

"물론 책이 중심이라는 규칙은 갖고 있지만, 책 밖에 있는 사람들에게 책을 알리는 것도 중요합니다. (중략) 처음에는 책에 관심이 없던 손님도 일주일 후 제가 보낸 책을 받아서 읽고,

그 책에 특별한 의미를 부여하는 걸 알았습니다. 편지를 같이 보내니까 책에 호감이 생기고 다른 책도 더 읽어 보고 싶은 거죠. 서점에 다시 한 번 가 보고 싶고. 그렇게 책과 거리가 멀었던 사람도 저와의 만남이 터닝포인트가 되어 책과 가까워질 수 있는 계기가 된 것입니다. 서점의 역할은 책을 많이 파는 게 아니라 한 사람에게라도 책의 의미를 전할 수 있다는 게 중요하다는 걸 깨달았습니다."

- 〈서점을 둘러싼 희망〉 '사적인서점'의 정지혜 님 인터뷰 중(문희언 저, 여름의숲) 20쪽

그래서 딱히 상담이라는 이름을 명시적으로 붙이지 않아도 책방지기들이 하는 일, 한 사람과 대화하고, 책을 권하고, 파는 것은 정말 엄청난 일이다. 작은 책방을 운영하는 책방지기들이 쓴 책을 보면 자신이 세상 모든 책을 읽은 게 아니라서 추천할 자격이 없다고 생각한다는 글을 종종 본다. 하지만 내 생각에 사람들이 책방을 찾는 이유는 '모든 것이 있어서'가 아니라 오히려 '그것밖에 없어서'이다. 책방지기의 '편애'가 존재한다는 것이 대형 서점이 침범할 수 없는 작은 책방의 고유한 영역이자 서로 다른 책방들의 존재 이유가 된다.

　나는 지역 서점과 작은 책방을 편애한다. 가끔 공급률을 대형 서점 공급률보다 낮춘 이야기나 책방에서만 주는 에코백을 따로 돈을 들여 만들었다는 이야기를 하면 몇몇 출판사 대표는

한심하다는 눈빛으로 나를 바라본다. 그럼 나는 그냥 "마음대로 하려고 시작했으니까 마음대로 해 보려고요."라는 대답만 남기고 의미심장한 미소를 짓는다(속으로는 '뭐? 그렇게 이상한 건가? 젠장, 이래 놓고 금방 망하면 역시 그럴 줄 알았어 하는 눈빛을 받겠구만' 이렇게 생각하며 후들후들 떨고 있지만).

작은 책방의 힘은 큐레이션에 있다고들 한다. 손쉽게 접할 수 있는 베스트셀러 목록에서 벗어나 새로운 책을 '발견'할 수 있기 때문에. 하지만 책보다 더 사람들의 발걸음을 끌어들이는 것은 바로 시간과 마음을 내어 그 공간을 지키고 있는 사람 아닐까. 그 사람이 가진 자원으로 만들어낸 책방이라는 공간에는 분명히 책 이상의 부가가치가 있다. '책 속에 길이 있다'거나 '책 한 권으로 인생이 바뀐다'는 간단한 명언을 철석같이 믿던 시절은 갔지만 그래도 책 말고 어떤 것이 그럴 가능성이라도 품고 있는지 상상이 안 된다. 누군가의 삶에 그런 가능성을 전해 주기 위해 책을 고르고 배치하는 정성이 있는 곳, 그래서 '그것밖에' 없는 책방들이 우리의 발길을 이끄는 게 아닐까.

4장

포항은 책방이다,
달팽이책방

　가끔 내가 책방을 한다면 어떤 모습일까 상상해 보는데,
이런 곳이라면 정말 좋겠다 싶은 책방이 있다. 포항의
'달팽이책방'인데, 사진으로만 접했을 때부터 그곳에 '나의 로망
책방'이라는 이름표를 붙여 버렸다. 너무 성급했나 싶기도 했지만
SNS에 올라오는 달팽이책방의 모습은 그야말로 '취향 저격'이
아닐 수 없었다. 매일 직접 굽는 스콘, 그리고 이국적인 홍차
메뉴도 매력적이었고, 소개하는 책도 한 가지 주제에만 집중된
것이 아니라 역사나 과학 분야 도서부터 독립출판물까지
다양했다. 한밤중에 각자 역할을 맡아 대본집을 읽는 '혼신의
희곡 읽기' 같은 재치 있는 소모임들도 눈에 띄었다.

그래서 입고 문의 메일을 보낼 때 왠지 달팽이책방에는 마음을 가다듬고 메일을 써야 할 것 같았다. 거절당하면 치명상을 입어서 전투력이 -100 정도로 감소할 듯했기 때문이다. 임시 메일로 저장해 놓고 미루고 미루다가 드디어 두근거리는 마음으로 '전송' 버튼을 눌렀다. 눌렀다, 눌러 버렸어(호들갑 갑甲)!

거절당했을 때 상처를 최소화하려고 메일을 쓸 때 책방의 한정된 공간과 책방 분위기를 언급하며 미리 충격 방지 장치를 곳곳에 깔아 놓았지만 달팽이책방에서 보낸 답장을 여는 순간에는 정말 심장이 떨렸다. 그리고 답장에는…

"저 미란다 엄청 좋아해요. 텀블벅이랑 책 내신 것 알고 있었는데 이렇게 먼저 연락 주셔서 감사합니다."

아니! 미란다를 안다니! 달팽이책방 운영자가 미란다를 좋아한다니! 어깨춤이 절로 나왔다. 미란다를 모르는 책방에 책을 소개할 때마다 주절주절 <미란다>라는 생소한 시트콤에 대해 설명해야 했던 순간을 떠올리니 눈물이 주르륵(출판하면서 가장 감격스러운 순간 베스트 3위 안에 든다).

달팽이책방에서는 출판사가 직접 가서 책을 파는 '책덕 좌판'도 응원한다면서 기회가 되면 같이 행사를 진행해 보자고 해 주셨다. 신이 나서 바로 책 여섯 권을 꽁꽁 싸매서 보냈다. 그리고 포항 갈

날을 기다리며 달팽이책방에서 벌일 이벤트를 고민한 끝에 <1인 출판 이야기>, <미란다 상영회>, <과일 친구들 만들기>를 해 보기로 했다. 책방지기와 함께 머리를 맞대고(=메일을 주고받으며) 짜낸 이벤트 세 가지!

포항에 갈 준비를 하면서 마음은 설레고 책방에 대한 기대는 커져만 갔다. 기대가 너무 크면 실망도 크다는 말이 있기에 최대한 설레발을 치지 않으려 노력했지만 두근거리는 마음을 가라앉힐 길이 없었다.

조심스럽게 달팽이책방 문을 열고 들어가 책방지기에게 인사를 건넸다. 뭐랄까, 처음 보는 얼굴인데도 전혀 낯설지 않은 그런 느낌이 들었다. 분주해 보이는 책방지기를 방해하지 않으려고 조용히 책방을 구경했다. 아, 내가 정말 이곳에 왔구나.

책방지기가 시원한 음료를 준비해 주겠다고 해서 레몬향 홍차를 부탁했다. 잠시 자리에 앉아 달팽이책방의 메뉴판을 정독. 메뉴판에 쓰인 글 하나 하나에 책방 주인의 진심 어린 고집이 엿보였다.

"서른이 넘어 유년 시절의 추억이 담긴 고향 포항으로 돌아왔습니다. 학창 시절 숨구멍이 되어 주었던 따뜻했던 어느 한 공간을 기억하며, 내가 태어나고 자란 바로 이 자리에서, 책이 있고 차가 있고 때때로 재미있는 일들이 펼쳐지는, 무엇보다 사람과

두둥-
영광스럽게도
달팽이책방의
알림판에 책덕이
올라갔다!

독립출판물을
진열해 놓은
안쪽으로 분리된
공간에는
독립출판물이 착착
정리되어 있다

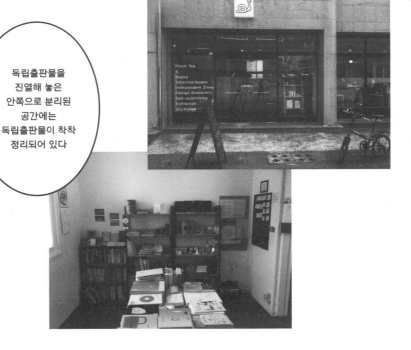

사람이 만나는 그런 공간을 꿈꿉니다."

– 2014년 12월 28일 문 여는 날, 달팽이책방 메뉴판

시원한 아이스 홍차는 인위적이거나 강한 향을 싫어하는 내
입맛에 딱이었다. 너무 좋아서 쭉쭉 들이키다 보니 금방 바닥이
보여서 아쉬웠다.

무덥다 못해 뜨거운 날씨에도 책방을 찾은 손님들이 책방 안을
채우고 있었다. 책방이 가득 찼지만 시끄럽지는 않았다. 이번에는
달팽이책방의 책장을 탐험해 보기로 했다. 나 같은 책덕후에게
새로운 공간의 서가가 어떻게 분류되어 있는지 어떤 책들이 꽂혀
있는지 살펴보는 것은 책을 읽는 것만큼이나 즐거운 일이다.

달팽이 책장을 서성대며 책방지기의 머릿속 서가를
기웃기웃하는 듯한 기분을 느꼈다. 한 권 한 권이 허투루 가져다
놓은 책이 없어 보였다. 책 목록에 대한 이야기를 들어 보니
자기만의 철학이 느껴졌다.

"책을 자주 읽는 분들이라면 서가를 보고 어떤 책들을 모아
놨는지 알아채지요. 시중에서 어떤 책이 잘 팔리는지는 대충
알아요. 하지만 제가 읽고 싶은 책 위주로 골라 오는 편이에요.
걱정이죠. 안 팔리는 책들만 있어서. (하하하)"

안 팔리는 책들만 있다고 하면서도 웃음을 머금는 책방지기.
천천히 책장을 둘러보았다. 살짝만 봐도 달팽이 책장이 담고 있는

책에 대한 애정을 충분히 느낄 수 있었다. 한참 책 구경을 한 후 마음에 드는 책을 한 권 샀다. 그리고 잠시 창가에 앉아서 모임 준비를 하고 있는데 중년 여성 한 분이 문을 빼꼼히 열고 수줍은 표정으로 책방 주인장에게 이렇게 물었다. "잠깐 구경해도 돼요? 동네에 이런 게 생긴 걸 처음 봐서…"

책방지기는 물론이라고 말하며 반갑게 손님을 맞이했다. 문득 부여에 계신 할아버지가 생각났다. 책 읽기를 좋아하시는 할아버지는 글자가 크게 인쇄된 책을 몇 권 사다 달라고 말씀하신 적이 있다. 할아버지가 계신 동네에 이런 책방이 생긴다면 몇 시간이고 조용히 책에 파묻혀 계셨을 것이다. 그리고 젊은 친구들과 이런저런 얘기도 나누었겠지. 책을 매개로 해서 사람들이 오고갈 수 있는, 사람들 사이로 자연스럽게 스며드는 책방이라는 공간이 요즘 여기저기에서 떠드는 '마을 만들기'에 대한 한 가지 실마리가 될 수 있지 않을까.

삼삼오오 모여 책 만드는 이야기와 미란다 상영회를 즐기고 나니 대망의 '과일&채소 친구들 만들기' 시간이 왔다. 집에서부터 챙겨 온 인형 눈알과 여러 소품을 늘어놓았더니 다들 수줍게 과일과 채소를 주섬주섬 꺼냈다. 과일&채소 친구들은 미란다가 집에서 쇼를 할 때 청중이 되어 주는 친구들이다. 책을 번역할 때부터 '나중에 이벤트를 하면 덕후들과 모여서 과일 친구들 만들기를 해야겠다!'라고 생각했었는데 진짜로 이런 날이

오다니… 혼자 했으면 먹을 것에 장난 친다고 등짝 스매싱을
맞을지도 모르지만 여럿이 함께 하니 뭔가 헛웃음이 나면서도
어릴 적 공작 시간에 느꼈을 법한 순수한 재미가 느껴졌다. 특별한
대화를 하지 않고 그저 서로 손을 움직이며 마주 보고 웃는
것만으로도 즐거운 시간이었다. 과일&채소 친구들 만들기에
진지하게 임해 준 달팽이책방 손님들에게 정말 감사하다.

나이를 먹고 세상을 살다 보면 '인맥'을 만들거나 새로운
사람과 관계를 맺는 데 사회적인 규칙이 필요하다는 착각을 하게
된다. 어릴 때는 누군가를 만날 때 그 사람의 신상명세보다는
바로 눈 앞에 있는 그 사람의 눈빛과 몸짓으로 서로를 알아가곤
했고, 그거면 충분했는데, 어느 샌가 한 치의 틈도
없이 꽉 짜여진 계급 사회 속에서 새로운 사람을

미란다가
혼자 놀 때
청중이 되어
주는 과일&채소
친구들

집에서
미리 샘플로
만들어 본
파인애플
청년

만난다는 것은 피곤을 동반하는 일이 되어 버렸다. 여전히, 그리고 미래에도 더불어 살아가는 데 필요한 것은 책방에서의 만남 같은 것이 아닐까. 하루 일과를 마친 후, 이름도 나이도 하는 일도 묻지 않고 이야기를 나누며 사람들과 삶의 한 조각을 나누는 책방에 갈 수 있다는, 그런 믿음이 험한 세상에 지친 우리의 삶을 하루 더, 하루 더 연장해 주는지도 모른다.

텃밭에서 따온
귀여운 가지와
냉장고에서
막 꺼내 와서
시원했던 당근이
포함된 친구들

속초의 평범하고 특별한 서점, 동아서점

책방에 가면 무엇보다 어떤 사람들이 내가 만든 책을 독자에게 전달하고 공간을 꾸려 가는지 얘기를 나눌 수 있어서 정말 제대로 '일'을 하고 있다는 생각이 든다. 홀로 집안에 틀어박혀 번역을 하고 디자인을 하고 책을 만들 때보다는 책방에서 책이 어떤 사람들의 손에 의해 어떤 사람들에게 팔리는지 확인할 때가 진짜 '출판'이라는 일을 하고 있는 게 아닐까. 책은 다른 사람의 손을 만나야 비로소 '출판'되는 것이다.

어느 날, 우연히 속초에 갔다가 지역 서점이었던 '동아서점'이 장소를 옮겼다는 전단지를 보았다. 약도 그림이 너무 귀여워서 사진을 찍어서 인스타그램에도 올리기도 했는데 돌아와서 꼭 그

서점에 <미란다처럼>을 입고하고 싶다는 생각을 했다. 새로 생긴 책방이 아닌 오래된 지역 서점과는 처음 시도하는 직거래였다. 설레는 마음을 안고 다음처럼 메일을 보냈다.

안녕하세요!
저는 1인 출판사인 책덕을 운영하고 있는 김민희라고 합니다.
4월에 첫 책, <미란다처럼 : 눈치 보지 말고 말달리기>라는 책을 출간하였는데요.
도매상 거래가 부담스러워서 인터넷 서점과 작은 책방들과 직거래를 하고 있는데,
혹시 동아서점에 한 권이라도 입점할 수 있을지 궁금하여 문의드립니다.
위탁 판매는 65%, 매절은 65%에 공급하고 있습니다.
그리고 오프라인 책방에서는 정가 판매이기 때문에 독자의 부담을 줄이기 위해서
직접 제작한 에코백을 같이 드리고 있습니다.
동아서점에서도 요청하시면 에코백을 책 수량에 맞춰 같이 보내 드리도록 하겠습니다.
감사합니다.

+ 덧

일부러 동아서점에 문의드리는 이유는 콕 집어서 동아서점에 책을
진열하고 싶어서입니다.

올해 초에 속초에 놀러 간 적이 있는데요. 저는 여행을 가면 꼭
그 동네 서점을 구경하는 습관이 있는데 안타깝게도 옮기시기
전 매장만 보고 왔습니다(일행이 있어서 옮기신 서점에 방문하지
못했습니다).

그때 찍은 사진이에요.

근데 이 안내판이 너무 인상적이어서 다음에 꼭 와야지- 하고
결심했던 기억이 있습니다.

책을 만들고 다시 찾아봤는데 서점 모습이 너무 멋지더라구요.
그래서 이렇게 문의를 드리게 되었습니다.

얼마 후, 동아서점에서 다음과 같이 답장이 왔다

김민희 님, 안녕하세요?
저는 속초 동아서점에서 일반물 관리를 담당하고 있는
김영건이라고 합니다.
먼저, 이렇게 연락을 주셔서 정말 고맙습니다.
(예전 서점에 붙여 놓은 약도 사진 보고 깜짝 놀랐습니다. ㅎ)
책덕 출판사와 직거래를 하고 싶습니다.
우선 5권을 매절하고 싶습니다. (매절 65%, 위탁판매 65%라고
말씀해 주셨는데, 오타지요? 매절 60%인가요?)
에코백도 함께 보내 주시면 감사하겠습니다.
주의하셔야(?) 할 건, 생각해 봤는데 아무것도 없는 것 같습니다.
그냥 저희는 책덕 출판사를 응원합니다.
연락 주셔서 다시 한 번 감사드립니다.
궁금한 점 있으시면 언제든 연락 주세요.

바보같이 오타를 넣어서 보냈는데도 친절한 답장이 메일함에 날아왔다. 응원한다는 문장을 여러 번 읽으며 두근두근 날아갈 듯 기뻐했다.

사실 서점에서는 종수가 많지 않은 작은 출판사와 직거래를 하면 품은 많이 드는 반면 매출은 크지 않기 때문에 주로 도매상을 이용해 책을 거래한다. 하지만 동아서점은 '겨우' 책 한 권 낸 책덕의 책을 위탁이 아니라 먼저 현금을 주고 구매하는 현매로 주문을 했다. 안 팔리면 반품할 수 없어서 그대로 재고가 될 수도 있는데 말이다. 팔리는 책만 파는 기존의 서점 운영 방식이 아니라 최대한 다양한 출판물을 독자들에게 소개하려고 고군분투하는 모습이 엿보였다. 나중에 동아서점에 방문해 보니 독립출판물만을 따로 진열한 넓은 매대가 있었다.

2017년에 동아서점을 삼대째 이어받아 운영 중인 김영건 님이 쓴 <당신에게 말을 건다 : 속초 동아서점 이야기>라는 책이 출간되었다. 반갑게도 '독립출판물 우리 서점에 오는 한 가지 이유'라는 챕터에서 서점 입장에서 책덕과 거래하게 되었던 뒷이야기를 발견할 수 있었다.

"서점을 꾸미고 반년쯤 지난 초여름의 어느 날, 종합서점이라는 정체성을 흔들어 놓는 한 가지 사건이 발생했다. 대수롭지 않게 메일함을 열었는데 '책덕'이라는 1인 출판사에서 펴낸 귀여운

책 『미란다처럼』의 입점 문의가 들어온 것이다. 당시만 해도 1인 출판물이나 독립출판물에 어떻게 사업적으로 접근해야 하는지 아는 바가 없었고, 따라서 우리 서점에서 독립출판물을 판매하는 일에 대한 구체적인 계획이나 대책도 없었다. (…중략…) 바라건대, 독립출판물 매대 앞에 잠시라도 머물렀던 분들에겐 그 매대에 놓인 책을 고르진 않더라도, 그 장소가 앞으로 우리 서점에 꼭 방문하고 싶은 이유 중 하나가 되었으리라 감히 짐작해본다. (…중략…) 여러분의 책은 여기에 아주 잘 놓여 있어요. 강원도 속초라는 작은 도시에 있는 어느 서점에서 환한 빛을 발하고 있어요."

- 〈당신에게 말을 건다: 속초 동아 서점 이야기〉(김영건 저, 알마) 109~113쪽

지역 소도시 독자들에게 다양한 출판물을 누리게 하고 싶다는 서점원의 마음, 그리고 작지만 다양한 목소리를 내는 창작자와 출판사에게 보내는 세심한 응원이 느껴져서 가슴이 뭉클했다. 출판사와 서점, 각자 책을 만들고 팔지만 분명 연결되어 있다는 강한 확신을 받았다.

책으로 연결된 세계 안에서 건강한 생태계를 생각하고 그 안에서 자신의 역할을 성실히 고민하는 사람들이 존재한다. 이런 사람들 덕분에 불공평한 출판 유통 구조에 상처 입거나 실망을 하면서도 앞으로 나아갈 희망을 품게 된다.

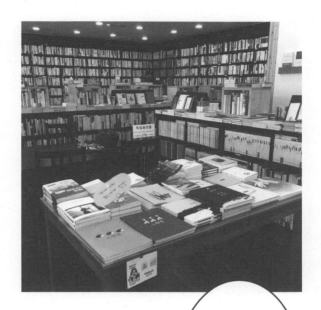

2016년
방문했을
때 보았던
동아서점의
독립출판물 매대

이웃사촌이 된 책방,
번역가의 서재

책을 만들고 여행하듯이 작은 책방을 돌아다녔지만 사실 출판을 하는 사람보다는 순수한 독자로서 책방을 가고 싶을 때가 많다. 가끔은 아무런 생각 없이 책방에 불쑥 들어가 책을 구경하고 말없이 나오기도 한다. 이미 출판을 하는 사람이면서 순수한 독자의 입장을 취하고 싶다니 말이 안 되지만 아무 계산 없이 책 세계를 즐기는 독자의 정체성은 내가 죽을 때까지 어떻게 해서든 지키고 싶은 영역이다.

의외로 가벼운 마음으로 자주 방문할 책방을 찾는 것은 쉽지 않았다. 일단 직접 출판을 하고 있다 보니 자꾸만 책방을 즐기는 눈보다는 평가하는 눈으로 보게 되는 것도 있었고, 책을 입고한

책방은 책방지기가 혹시나 불편해할까 봐 망설이게 된 적도
있었다. 사실 이런저런 핑계가 많지만 집에서 밖에 나가기까지
엉덩이가 너무 무겁다 보니 꼭 가야 할 일이 없으면 밖에 나가지
않는 탓도 컸다.

그래도 우연히 발견한 책방에 들어가는 순간, 순수한 독자로
돌아가곤 한다. 해방촌에서 열린 독립출판물 북페어에
갔다가 '고요서사'라는 문학 서점을 발견했을 때나 음악 하는
친구가 함께 가 보자고 해서 찾았던 음악 관련 서적이 가득한
'초원서점', 일할 곳을 찾아 카페를 전전하다가 발견했던 연남동
'스프링플레어' 등. 이런 책방에서 내공 가득한 큐레이션과
책방지기의 이야기를 듣다 보면 정말 이 얼마나 사치스러운
문화적 혜택인지, 이 엄청난 혜택을 많은 사람들이 누렸으면
좋겠다는 생각이 절로 든다.

또 다른 어느 날, 내가 사는 마포구 동네 골목에서 우연히
'번역가의 서재'라는 책방을 발견했다. 일본어 번역가가 운영하는
번역가의 서재는 번역서만 판매하는 큐레이션 서점이다.
책방지기가 직접 읽은 책으로 서가를 채우고 정기적으로 새롭게
큐레이션을 하기 때문에 갈 때마다 신선한 책을 발견하는
재미가 쏠쏠했다. 밖에서는 책에 관심 있는 사람을 만나기가
그렇게 힘든데 이곳에 가면 어쩜 그렇게 다들 책 이야기를 즐겁게
나누는지 참 신기하기도 했다. 나 역시 잠깐 구경할까 들렀다가

편안하게 책 이야기를 들어 주고 권해 주는 책방지기 덕분에 시간

가는 줄 모르고 머물렀던 적이 한두 번이 아니었다.

책방에 처음 다녀온 후 얼마 지나지 않아 번역가의 서재에서

메일 한 통이 왔다. 늦은 밤 열리는 책방 이벤트인 심야책방에서

출판 이야기를 좌담회 형식으로 나누었으면 좋겠다는

제안이었다. 갑작스러웠지만 반가운 마음이 들었다. 서울, 그

안에서도 마포구의 책방 밀집도는 다른 어느 지역보다 높다.

그런데 이 동네에 있는 책방들에 입점 제안을 했다가 거절당한

적이 꽤 있어서, 아이러니하게도 멀리 있는 지역 책방보다 내가

사는 동네 책방에서 <미란다처럼>을 찾아보기다 더 어려웠기

때문이다.

그렇게 심야책방 좌담회로 인연을 맺은 뒤 자주 책방에

들렀더니 어느새 번역가의 서재는 내 일상 속으로 자연스럽게

들어왔다. 책 이야기를 하고 싶을 때 집에 가던 발길을 돌려

잠시 책방에 고개를 내밀었다. 출판하는 사람으로서가 아니라

그냥 책을 좋아하는 사람으로서 놀러 가니 책방이 더욱 편하게

느껴졌다.

사회생활을 하다 보면 새로운 사람을 만날 때 편안하게

다가가고 싶어도 그러기 어려울 때가 많다. 특히 비즈니스적으로

조금이라도 관련이 있는 관계라면 아무리 순수한 마음으로

다가간다고 해도 누군가 불편할 수도 있다. 나에게는 사회에서

만난 사람들과 어느 정도의 거리를 유지하는 것이 적당한지가
항상 숙제 같았다.

하지만 다행히 번역가의 서재에서는 아주 적절한 거리감을 찾을
수 있었다. 내가 한 제안이나 말의 의도를 오해하지 않고 그대로
받아들여 준다는 생각이 들었고, 덕분에 주위에 많은 사람들을
편하게 번역가의 서재로 초대할 수 있었다. 낯설었던 공간이
친구처럼 편안한 공간으로 변했다.

2019년 봄, 번역가의 서재가 새로운 공간을 찾고 있었다. 기존
책방은 정면에 탁 트인 통유리창이 있어서 따뜻한 분위기가
감돌았다. 새로 이사 갈 공간에도 그런 창문이 있으면 좋겠다는
생각을 했다. 그런데 마침 우리 집 근처에서 커다란 창문이
있는 건물을 발견했다. '설마 진짜로 그곳으로 이사 오겠어?'
싶으면서도 혹시나 해서 책방지기에게 사진을 찍어서 보냈는데,
그 일이 실제로 일어났다. 여름이 되어 번역가의 서재는 진짜로
이웃이 되었다.

혼자 일을 한 지 5년이 넘어가면서 힘이 들 때가 있다. 특히 책을
만들 때, 새로운 일을 벌이고 싶을 때 이야기를 나눌 사람이 없을
때다. 관련 일을 하지 않는 사람과는 대화의 깊이에 한계가 있을
수밖에 없으니까. 지난 1년 동안 번역가의 서재를 들락날락거리며
번역, 책, 책모임, 출판에 관한 이야기를 나누며 내 세계도 조금씩
확장되었다. 번역가의 이야기를 깊이 있게 해 보는 일, 책표지를

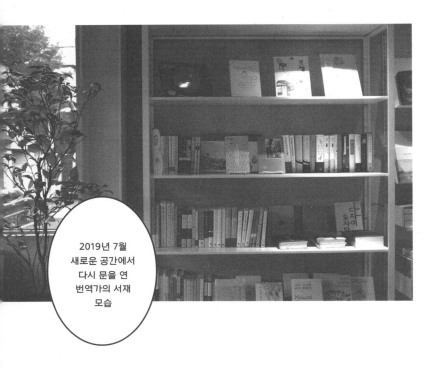

2019년 7월
새로운 공간에서
다시 문을 연
번역가의 서재
모습

손그림으로 그려 보는 일, 새로운 인쇄 방법으로 무언가를 만들어
보는 일 모두 혼자서 일했다면 시도하지 않았을 일들이었다.
직접적으로 함께 일을 하지 않더라도 느슨하게 서로에게 영향을
주고받으며 각자의 일을 응원하고 발전시키는 관계가 자유
일꾼인 나에게는 큰 힘이 된다. 그래서 그런지 번역가의 서재로
가는 발걸음에는 항상 기대와 설렘이 함께 한다.

건강하게 책 만들고 팔기, 땡땡책협동조합

어릴 때부터 책을 좋아하긴 했지만 만화책이나 장르 문학을
많이 읽었던 나는 교양 있는 문학 소녀와는 거리가 멀었다. 그냥
재미있어서, 혹은 그때 그때 궁금한 세계와 사람을 알고 싶어서
책을 읽어 왔기에 언제나 책을 읽는 것은 '혼자 하는 일'이었다.
밖에서 사람들과 책 이야기를 하지 않아도 괜찮았다. 하지만 사회
문제를 고발하는 책을 혼자 읽으며 실컷 분노한 후 책을 덮고
나면 오히려 무력감이 찾아왔다. <삼성을 생각한다>, <불멸의
신성가족>처럼 돈과 권력을 쥔 인간들의 카르텔과 바뀔 생각을
하지 않는 구조, 거기에 대항하지 못하고 살아가는 내 삶을
생각하면 아무리 이런 책을 읽고 깨어 있는 척해 봤자 바뀌는 건

아무것도 없다는 자조감이 들었다. 책을 읽을 때는 세상이 뒤집힐 것 같아도 책을 덮고 나면 먹고살아야 하는 사회 구조의 노예가 되어 변함 없는 삶을 이어가야 했다.

'땡땡책협동조합'을 알게 된 것은 그런 마음이 극에 달했을 때였다. 가입할 당시 땡땡책에서는 아나키즘, 페미니즘, 장애학, 프랑스어, 일본어, 몽골 여행 등을 주제로 흥미로운 일들을 벌이고 있었다. 땡땡책 사이트에서 정관 목표를 읽으면서 설명하기 힘들지만 뭔가 나를 끌어당기는 힘이 느껴졌던 것 같다.

"우리는 함께 책 읽기를 바탕으로 스스로의 삶을 성찰하고 이웃과 연대하며 자율과 자치를 추구하는 독서 공동체로, 건강한 노동으로 책을 만들고 합당한 방식으로 나눌 수 있는 구조를

만들어간다."

— 땡땡책협동조합 정관 제1조

그렇지만 바로 덜컥 가입을 하진 않았다. 워낙 조직이 싫어서
뛰쳐나왔는데 또 조직에 들어가는 게 맞는지 고민이었고 사람
모인 곳이면 필연적으로 생기는 갈등과 정치적인 관계에서 오는
압박을 견디지 못했기 때문이었다. 게다가 협동조합이라는 것이
어떻게 돌아가는지도 잘 몰랐고, 옳은 일을 한다고 믿으며 망가져
가는 조직을 본 적도 많았다(그 속에서 어쩔 수 없이 눈치를 보다가
찌그러드는 멍청이가 되고 마는 내 모습도 싫었다). 어디에도 속하지 않는
개인으로 남고 싶다는 마음을 버릴 수 없어서 2년 정도 밖에서
땡땡책협동조합의 활동을 지켜보았다. 그러다가 결국 거대한
유통 구조를 혼자만의 힘으로 개선하기는 어렵다는 생각에
조합의 문을 두드렸다.

조합에 가입한 후 가장 강렬했던 첫 기억은 조합원과 연대했던
피켓팅이었다. 당시 모 출판사에서 부당 전보를 당한 직원이
점심시간마다 회사 앞에서 1인 시위를 하고 있었다. 그리고
땡땡책에서는 힘든 싸움을 하고 있는 조합원 곁에 함께 하기 위해
수요일마다 해당 출판사 앞으로 모였다. 피켓팅 같은 걸 해 본
적이 없던 나는 머릿속으로 시뮬레이션만 수백 번 한 끝에 현장에
나갔다. 결연하기보다는 서로 안부를 묻고 사진을 찍고 웃음을

건네는 분위기라 비장했던 마음이 풀어졌다.

피켓팅을 끝내고 거의 처음 보는 사람들과 국밥을 먹으러 갔는데 국물이 뜨뜻미지근했다. 그 뜨뜻미지근한 국밥의 온도가 왠지 내 마음의 온도같이 느껴졌다. '내가 잘 모르는 사람의 싸움에 연대한 것은 이게 처음이었다. 큰일은 아니었다. 그냥 30분 동안 피켓을 들고 있었을 뿐이었다. 들고 있는 동안 출판사 직원들이 옆으로 스쳐 지나갔다. 회사와 싸우는 노동자와 싸우지 않는 노동자가 있는 일의 공간, 대체 어떤 마음으로 버티고 있을까? 내가 만약 저 회사에서 일하는 노동자였다면 회사와 싸우는 동료 옆에 설 수 있었을까? 어떤 게 정의로운 일일까? 아니, 내가 정의로운 일을 하고 싶어서 여기에 온 걸까?'

힘의 논리에 의해 억압받는 사람들이 내는 목소리를 알면서도 멀찍이 방관자로 임하는 것이 편했다. 책을 읽고 분노하고 '세상은 역시 썩었어'라고 혀를 쯧쯧 차며 진리를 아는 척, 나만 어떻게든 살아남으면 된다는 생각만 했던 것도 같다. 솔직히 고백하자면, 지금도 내가 정말 '모두가 똑같이 공평한 사회'를 꿈꾸는지, 아니 그게 가능하다고 믿는지 잘 모르겠다. 그냥 내 앞에 닥친 불합리한 상황을 알고도 살던 대로 살기는 싫다고 생각했을 뿐이니까.

"아는 것만으로는 할 수 있는 게 많지 않다고 하더라도

내가 읽는 이 책이 우리가 우리의 삶을 움직이게 한다면

만날 수 있는 사람을 만나고 말할 수 있는 것을 겁내지 말고
말하고

할 수 있는 걸 하고 만들 수 있는 것을 만들어 내야지

소중한 걸 잔뜩 껴안고 내 집 구석에서 잠들진 않겠다

무기력한 흥분을 딛고 얻어낸 책과 사람 사이에 있는 무언가"

– 땡땡책협동조합 조합가(오재환 작사 작곡)

　처음 땡땡책협동조합의 조합가를 들었을 때는 정말 깜짝
놀랐다. 마치 내 마음을 그대로 가사로 옮겨 놓은 것만 같아서.
그래서 그런지 노래를 부를 때마다 울컥하는 감정이 올라오곤
한다. 멜로디나 박자가 대중가요처럼 쉬운 편은 아니지만 오히려
그래서 더 좋다. 언젠가 기타를 치며 이 노래를 완창하는 게
혼자만의 비밀 미션이다.

　땡땡책협동조합의 '행동독서회'는 소심한 나에게 참
안성맞춤이다. 행동독서회는 사회적 이슈가 있을 때 광화문
교보문고 앞 같은 광장에서 함께 모여 책을 읽고 흩어지는 독서
퍼포먼스다. 2018년 미투 행동독서회에 참여해 따뜻한 햇살
아래에서 조용히 앉아 책을 읽었다. 뭔가를 소리쳐 외치거나 따로
피켓을 들지도 않았다. '혼자' 읽던 책을 밖에서 '함께' 읽었을
뿐인데 사회적인 활동이 되었다. 그저 책을 읽었을 뿐인데 말이다.

혼자 일하는 나에게 유일한 조직 생활은 내가 선택한
이 땡땡책협동조합 활동뿐인데, 이곳에서 '프로 (계란으로)
바위치기러'들을 많이 만났다. 자신만의 의제를 가지고 더
적극적으로 사회 구조와 싸우는 그들을 보면 여전히 나는 경계에
있는 인간이라는 생각을 하곤 한다.

혼자 일을 하다 보면 세상으로부터 고립되기가 쉽다.
그러다 보면 '협동'해야 할 상황이 왔을 때 '거추장스럽고
비효율적'이라고 느끼기 쉽다. 가끔씩 마주치는 '자기 생각만
맞다고 생각하는 추악한 괴물'이 되지 말자고 다짐한다. 난 정말
괴물이 되기 싫다. 이 조직 안에서도 역시 사람들이 모여 있는
곳이라 갈등은 일어나지만 그래도 더 이상 고립하지 말고 숨지
말자고 오늘도 다짐한다. 변화를 실제로 이끌어 내려면 협동이
필요하고 자기만족용 겉멋이나 기계적 중립이 아니라 행동이
필요하다.

혼자 고민했던 출판 유통 문제도 땡땡책협동조합에서 함께
고민하기로 했다. 조합은 지금까지 직거래가 어려운 작은 서점과
작은 출판사를 연결해 주기도 하고, 2017년 대형 도매상이었던
송인서적이 부도가 났을 당시에는 상대적으로 더 큰 타격을 입은
작은 출판사를 돕는 십시일반 프로젝트를 추진하기도 했다. 작은
것들이 공존할 수 있는 출판 생태계를 만들기 위해 이야기하는
간담회를 열기도 했는데, 출판 노동자, 독자, 작은 서점, 지역

중형서점, 작은 출판사 등 다양한 정체성을 지닌 패널로 구성해 이야기를 나눌 수 있었던 것은 땡땡책협동조합에서만 해 볼 수 있는 시도였다.

출판계에 쌓인 고질적인 문제들이 시간이 갈수록 심각해지고 있다. 책을 만들고 파는 사람들도 힘들지만 무엇보다 가장 큰 피해를 입는 것은 다양한 책을 선택할 수 있는 권리를 잃어 가는 독자다. 출판계에 이슈가 있을 때마다 간담회나 대책 모임이 열리지만 항상 대형 서점과 출판사 위주일때가 많다. 언제나 언론의 관심을 받는 것도 돈이 많거나 압도적인 관계망을 가진 쪽의 목소리다.

그래서 땡땡책협동조합은 조금 더 큰 스피커가 필요한 쪽의 목소리를 모으려고 한다. 다양한 주체가 머리를 맞대고 고민할 수 있는 장이 마련돼야 한다. 출판사 규모가 작을수록 당장 먹고살아야 할 걱정에 구조적인 문제를 함께 논의하기가 참 어렵다. 그래도 빠르고 빠른 시대에 느리게 고민하는 일이 땡땡책 같은 협동조합이 해야 할 일 아닐까, 하고 나는 생각한다.

출판업계에는 넉넉한 자금으로 좋은 책을 펴내는 큰 출판사도 필요하고 다양한 책을 품은 대형 서점도 필요하지만 그것만으로 충분하지는 않다. 다양하고 개성 있는 책을 만들고 파는 작은 출판사와 서점도 건강한 생태계를 만들어 가는 한 축이니 함께 문제 의식을 공유하고 얘기하는 일이 헛수고는 아닐 거라고

믿는다.

땡땡책협동조합이란 이름은 1978년에 부산에서 만들어진 '양서(良書)협동조합'에서 비롯되었다. 예전에는 '양서'를 '좋은 책'이라는 뜻으로 많이 썼는데 이름을 짓는 과정에서 '꼭 좋은 책만 골라서 읽어야 할까', '대체 좋은 책이란 무엇일까' 등의 고민을 하다가 각자 다양하게 평가하도록 땡땡(○○)으로 남겨 두었다고 한다. 그런데 계속 '땡땡'이라 부르다 보니 너무 입에 짝짝 붙어서 결국 땡땡책이란 이름을 붙이게 되었다고 한다.

여전히 협동조합에서 활동하는 일이 나에겐 어렵다. 하지만 이곳에서 함께하면서 한 가지 확실히 깨달은 것은 '책은 중요하지만 책보다 중요한 건 협동할 줄 아는 사람들'이라는 사실이다. 땡땡책에는 굳이 '땡땡'의 자리를 자신만의 기준으로 '양서(좋은 책)'라는 말로 채우려 하지 않는 사람들이 모여 있다. 그것이 겁쟁이 쫄보로 둘째가라면 서러운 내가 여기에 남아 협동을 시도하는 이유다.

책덕이 접속했던 책방들

* 희미하게 표시한 책방은 지금은 영업을 하지 않는 책방입니다.

프루스트의 서재

좋은날의책방

대륙서점

번역가의서재

옥인상점

데이지북

레드북스

옛따책방

반반북스

소심한 책방

유월의서점

더폴락

슬기로운 낙타

안도북스

커피는책이랑

책방
오후다섯시

샵메이커스

아스트로북스

토닥토닥

책방 펨

책방모모

도도봉봉

동아서점　　　달팽이책방　　　일단멈춤　　　도어북스

Communal table　　　　　홍예서림

퇴근길 책한잔　　　　　한양문고
　　　　　　　　　　　마두점

에이커북스　　　　책방잇다　　　　　책방 무사

　　　　　　　　　　　　　　　　　남해산책

온다책방　　　　　5키로북스　　　物고기이발관

책방 열음

허송세월

소금쟁이
책방

프롬더북스　　지구불시착　　　　　　　　연꽃빌라

　　　　　　　　　　　　　　　깨북책방

관객의취향　　　　　MY FAVORITE THINGS

지도는 없지만 발걸음을 옮기자

1장

다음 책은 언제 나와요?

<미란다처럼>을 겨우 만들어 낸 후 한동안 사람들을 만날 때마다 이 질문을 들어야 했다.

"다음 책은 언제 나와요?"

응? <미란다처럼>을 처음부터 끝까지 만들어 내는 게 목표였는데, 다음 책이라니. 그렇다고 "다음 책은 없는데요."라고 답할 수는 없으니 다시 고민에 빠졌다. 과연 이 시점에 다음 책을 또 만드는 게 잘하는 짓일까? 아니, 가능은 할까? 자금 상황이 넉넉하다면 번역하고 싶은 책은 많았지만 원서 판권을 계약하려면 또 계약금과 제작비를 마련해야 하니 여간 고민되는 게 아니었다. 그렇다고 <미란다처럼>에 '코믹 릴리프'라는

이름으로 시리즈 1번이라고 번호를 붙여 놓고는 두 번째 책을 안 만들 수도 없어서 함정에 빠진 기분이었다.

사실 책 한 권 내고 망할 거라고 너스레를 떨었지만 <미란다처럼>을 만드는 중간에 코믹 릴리프 시리즈라는 이름을 만든 것은 다음 책의 가능성을 소심하게 남겨 두고 싶어서였다. 당연히 아마존 장바구니에는 번역해 보고 싶은 책들이 많았다(책이 아니라 판권을 사야 하는데 아마존 장바구니에 담아서 뭘 어쩌자고 싶지만). 그곳에는 여성 코미디언들의 에세이가 가득했다. 대부분 미드를 통해 알게 된 저자들로, <팍스 앤 레크리에이션>의 에이미 폴러, <30 락>의 티나 페이, <민디 프로젝트>의 민디 캘링 등이 있었다. 모두 여성 코미디언이자 직접 제작, 감독, 각본, 주연 배우까지 해내는 능력자들이었다.

그중에서도 <팍스 앤 레크리에이션>(이하 <팍앤레>)은 내가 정말 아끼는 시트콤이었다. <팍앤레>는 모큐멘터리(허구의 상황이 실제처럼 보이게 하는 다큐멘터리 형식의 영화나 드라마) 시트콤으로 유명한 <오피스> 미국판의 제작진이 만든 시트콤이다. 역시 모큐멘터리 형식이기 때문에 기존 시트콤과는 살짝 다른 매력이 있다. 등장인물들이 진지한 표정으로 인터뷰를 하지만 돌아가는 상황은 과장되고 우스꽝스럽기 짝이 없다. <팍앤레>의 첫 에피소드는 가상의 미국 도시인 포니 시의 공터에 커다란 구덩이가 생기는 사건으로 시작한다. 이때 '공원 및 시설(Parks

and Recreations)' 부서에서 근무하는 여성 공무원 레즐리 노프가
등장한다. 레즐리는 대통령이 꿈인 야망 넘치는 페미니스트
공무원 캐릭터로 이 구덩이 자리에 공원을 짓겠다고 선언한다.

이전까지는 TV나 영화에서 여성 정치인 캐릭터를 보기가
어려웠고, 있어도 천편일률적이고 평면적이었던 반면 에이미
폴러가 연기한 레즐리 노프는 굉장히 독창적인 캐릭터였다. 어릴
때는 대통령을 꿈꾼 소녀였고 커서는 바보 같을 정도로 열정적인
공무원이 되어 페미니스트임을 자처하며 여성 연대를 외치지만
다혈질 성격 덕분에 보수 세력의 방해 공작에 휘말리곤 한다. 너무
오지랖을 부려서 욕을 먹지만 자신과 가치관이 전혀 다른 직장
상사 론 스완슨과 우정을 쌓아 가는 모습에서는 인간적인 매력을
물씬 풍긴다.

에이미 폴러의 <예스 플리즈>를 번역할지 고민하면서
<팍앤레>를 다시 정주행하는데 시즌 4에서 마음에 턱 걸리는
장면이 등장했다. 레즐리가 포니의 시의원 선거에 나가서
우여곡절 끝에 결국 당선된다. 마지막 화에서 시의원 당선 소감을
발표하는 레즐리를 보여 준 카메라는 액자가 가득한 벽을 비춘다.
남성으로만 이루어진 역대 시의원의 사진이 쭉 걸려 있는 벽이다.
그리고 그 끝에 레즐리가 유일한 여성인 자신의 사진을 벽에 건
후 화면을 바라보며 씨익 미소 짓는다. 그리고 이런 내레이션이
흘러나온다.

"새로운 지도를 꺼냅시다. 우리가 사용해 왔던 오래된 지도 말고 우리가 가야 할 곳이 그려진 새롭고 빳빳한 지도 말입니다. 새로운 여행이 우리를 어디로 데려가는지 두고 봅시다."

이 표현이 머릿속을 맴돌았다. 코믹 릴리프 시리즈에서 전하고 싶은 가치가 이런 것이라는 생각이 들었다. 단 하나의 정답 같은 지도가 아니라 다양한 가능성을 보여 주는 지도를 만들어 가고 싶다. 이제껏 내가 봐 왔던 지도는 낡아 버린 지 오래였다. 에이미 폴러의 <예스 플리즈>를 번역하자. 새롭고 다양한 웃기는 여성들을 소개하자. 이때부터 한 권뿐이었던 코믹 릴리프 시리즈에 다채로운 빛이 나기 시작했다.

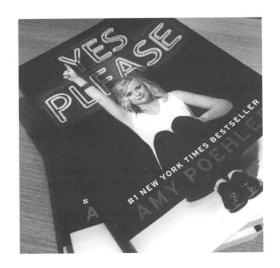

에이미 폴러의
〈예스 플리즈
(Yes Please)〉
원서

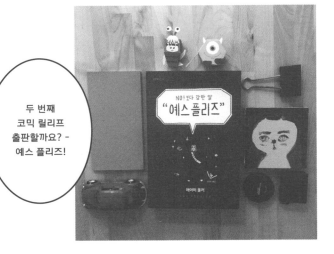

두 번째
코믹 릴리프
출판할까요? -
예스 플리즈!

웃기는 여자들이
세상을 뒤집는다

　나는 왠지 자꾸만 웃기는 여자들에게 끌린다. <예스
플리즈>를 낸 후, 티나 페이의 <보시팬츠>와 민디 캘링의 <민디
프로젝트>까지 출간하는 과정에서 그들의 글을 읽을 때마다
웃기는 여자들의 힘을 확인하곤 한다.
　'여자는 안 웃기다' 혹은 '못 웃긴다'는 말이 공공연하게
인용되는 미국 엔터테인먼트 업계에서 여성 코미디 파워를
보여 준 티나 페이는 자신의 책 <보시팬츠>에서 '니들이
좋아하든 말든 신경 안 쓴다'며 오만하고 편협한 주류 문화에
펀치를 날린다. <민디 프로젝트>에서 민디 캘링은 언론이 여성
코미디언에게 항상 묻는 한심한 질문, "여자는 안 웃기다는 말에

대해 어떻게 생각하세요?"라는 말을 "개와 고양이가 아이들을 돌볼 수 있어야 하는가" 같은 질문처럼 정당한 논쟁거리도 되지 않는 말이라며 답할 가치도 없다고 일갈한다.

사람들은 여성 코미디언에게 '여자라서 안 웃기다'며 여성성을 포기해야 직업적 성취를 이룰 수 있다고 하는 한편, 여성으로서 그들의 외모와 몸매에 대한 평가를 한시도 빠뜨리지 않는다. 이런 대중의 이중적 시선 속에서 자신의 정체성을 지키면서 웃기는 여자로 살아남기란 참 쉽지 않은 일임을 짐작할 수 있다. 이리 치이고 저리 치이다 보면 외모 콤플렉스와 더불어 세상에 대한 화를 책에 쏟아낼 법도 한데 그들의 책은 그 모든 억압을 튕겨 내는 유머로 가득하다.

<미란다처럼>에서 미란다는 키가 180cm에 육박해 곧잘 '아저씨'라는 소리를 듣는데, '여자답게 꾸미고 다니라'는 친구의 말에 눈썹 염색이나 얼굴 마사지나 예쁜 핸드백이 있어 봤자 조금 나은 버전의 자신이 될 뿐이니 적당히 깨끗하고 건강한 상태만 유지하는 게 좋다고 말한다. 그리고 부풀려진 다이어트 산업과 미용 산업을 신랄하게 웃음거리로 만들고 피부가 탱글탱글해지려면 기름진 도넛이나 먹으라는 유머를 날린다. 예쁘다는 항목 외에도 여자라는 사람을 가치 있게 만들 수 있는 것들이 (가령, 유머라든지) 있음을 미란다를 보며 되새긴다. <미란다>를 좋아하는 사람들의 글을 보면 가장 많이

눈에 띄는 수식어는 '사랑스럽다'는 표현이다. 화장을 하지 않아도, 유행하는 옷을 입지 않아도, 몸매가 좋지 않아도, 말투가 나긋나긋하지 않아도, 사랑스러운 여자.

〈예스 플리즈〉에는 에이미 폴러가 20대 시절에 잘생긴 남자친구를 사귀었던 이야기가 나온다. 자신보다 덜 웃겼던 남자라 묘한 우월감을 느끼고 있었는데 몰래 훔쳐본 일기에서 자신에 대해 '웃기지만 그렇게 예쁘지는 않다'라고 쓴 글을 발견하고 우울한 시기를 겪었다고 털어놓는다. 하지만 결국에는 괜찮아졌다고 덧붙인다.

"당신도 괜찮아질 것이다. 왜냐고? 애초에 나는 매력이 철철 넘치는 성격을 지닌 평범한 외모의 여자가 되기로 결심했고, 그렇게 인정하고 나자 모든 것이 훨씬 쉬워졌다. (…중략…) 자신이 절대 될 수 없는 것은 놓아 주자. 이것을 실천하는 사람들이 그렇게 하지 못하는 사람들보다 더 행복하고 섹시하다"
-〈예스 플리즈〉(에이미 폴러 저, 김민희 역, 책덕) 48쪽

예뻐지는 방법과 수단이 과잉 공급되는 이 세상에서 이런 말을 해 주는 책이 있다는 사실이 얼마나 반가운지 모른다. 아름다움의 가치를 부정하는 게 아니다. 그저 모든 여자가 예뻐야 하고 아름다움을 추구해야 한다고 생각하지 않을 뿐이다.

그러니까 이 말은 모든 인간이 외적 아름다움을 추구해야 한다고 생각하지 않는다는 뜻이다. 이렇게 당연한 말을 열심히 한다는 게 우스울지도 모르지만 공기처럼 퍼져 있는 외모지상주의 속에서 '예쁘지 않아도 된다'는 말은 태풍 앞 촛불처럼 사그라들기 때문이다.

귤껍질 피부, 하회탈 광대, 납작 가슴, 오크 뻐드렁니, 삐쩍 마른 무말랭이, 뚱뚱한 복코, 이상하게 휜 오다리… 전부 내가 지금까지 들어왔던 외모에 대한 지적이다. 그렇지 않아도 민감한 사춘기에 어쩌다 한 번이 아니라 그야말로 숨 쉬듯 저런 말을 듣고 산다면 어떤 누가 외모에 집착하지 않을 수가 있을까? 그런데 이 경험이 이 세상 거의 대부분의 여성이 겪는 일이라는 것이 킬링 포인트다. 여기에 대고 '예쁘지 않아도 된다'고? 웃기지도 않는 말이다.

일전에 강남의 대로변을 걷다가 "예쁘면 다야"라는 말이 커다랗게 새겨진 광고판을 보았다. 무엇을 광고하는 것인지 자세히 보지 않아도 뻔했다. 그런 노골적인 문구를 보란듯이 쓰는 곳은 성형외과뿐이니까. 그 당당한 광고판은 '다 다르게 태어난 사람들이 똑같아지기 위해(혹은 그럴 고민을 하는 데에) 시간과 비용과 고통을 감수해야 한다'는 개인적으로나 사회적으로나 비효율적인 주장이 얼마나 사람들에게 깊숙하게 내면화되어 있는지 단적으로 보여 준다. 그럴 시간에 할 일이 얼마나 많은데… 나 같은 경우엔 책 만들기, 미드 보기, 기술 하나라도 더 배우기,

어디에 살지 고민하기 등이 있고, 민디 캘링의 경우엔 '베스파 타는 법 배우기'와 '영화에서 추격 장면 찍기'가 있다.

한때는 내 외모의 단점을 고쳐 보려고 노력을 하기도 했지만 이제는 나이를 먹어도 줄어들지 않는(당연한 일이지만) 광대뼈를 트레이드마크로 삼은 캐릭터를 그릴 정도로, 내 생김새를 어떤 기준에 맞추어 고쳐야 할 것이 아니라 나라는 인간의 일부임을 인정하고 살고 있다. 아마도 코가 크다는 외모 지적 때문에 자신의 존재 자체에 대한 자신감을 잃는 것은 바보 같다고, 세상의 기준을 따라가기보단 내 기준에 맞춰 사는 게 재미있다고 몸소 보여 주는 사람들을 진심으로 믿었기 때문이 아닐까. 나는 정말 웃기는 여자들이 세상을 뒤집고 있다고 믿는다. 나와 코믹 릴리프 시리즈의 존재가 그 증거다.

3장

코믹 릴리프,
너드 걸을 위하여

코믹 릴리프 시리즈의 저자들이 자신의 학창 시절에 대해
이야기한 내용을 보면 공통점이 하나 있다. 바로 다들 '너드
걸'이었다는 사실이다. 지금은 연예인이 되어 텔레비전과
스크린을 장악한 스타들이 존재감 없는 너드였다니 의아하다는
생각이 들지도 모른다. 미디어에는 남자 너드 캐릭터가 흔하게
등장하지만 여자 너드는 굉장히 드물다. 그러고 보니 나도 꽤
너디(nerdy)했던 것 같은데, 속은 그대로일지언정 겉모습은 꽤
평범(?)해져 버렸다. 그 많던 너드 걸은 다 어디로 갔을까?
　미디어에서 자주 접할 수 있는 너드 캐릭터는 야외 활동을 하지
않아 창백한 피부에 아무렇게나 걸쳐 입은 옷차림, 두꺼운 안경을

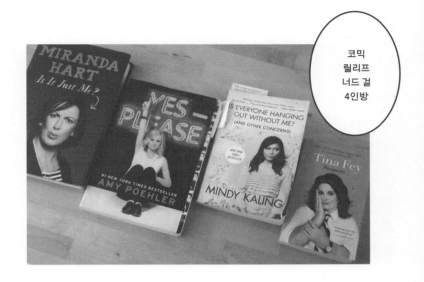

코믹
릴리프
너드 걸
4인방

쓴 더벅머리다. 미국 드라마 <빅뱅이론>에 나오는 과학 덕후
4인방 캐릭터에서부터 빌 게이츠, 마크 저커버그, 스티브 잡스
등 보통 사회성 부족한 천재 공대생들을 떠올리기 쉽지만 그것은
선입견에 불과하다. 너드는 분야를 떠나서 옷이나 겉치장, 사회적
권력이나 명성, 육체적 만족보다는 자신이 추구하는 분야에
집중하는 것을 좋아하며 고유의 가치 체계가 확고한 사람이다.

　너드의 세계를 소개하는 책 <너드>(외르크 치틀라우 저, 유영미
역, 작은씨앗)에서는 역사 속에 여자 너드를 찾아보기 힘든 이유로
여성이 목적이 분명한 일을 하느라 너드적인 기질을 개발시킬

수 없었다든가, 두 대뇌 반구를 연결해 주는 '뇌량'이 남성보다 여성이 더 발달해 있다는 생리학적인 근거를 들지만 그것만으로 압도적으로 차이 나는 비율을 설명하기는 쉽지 않다. 그럼 왜 여자 너드는 없는 걸까? 내 생각에 여자 너드는 없는 것이 아니라 '존재하는데 보이지 않는 것'이다.

어렸을 때를 떠올려 보면 분명 적지 않은 '너드 걸'이 존재했다. 너드 걸은 보통 반에서 있는지 없는지 잘 모를 정도로 존재감이 미미하고 혼자 구석에 앉아 책을 읽거나 노트에 뭔가를 끄적거리는 경우가 많다. '어중간한 여자애', '이상한 여자애'라고 불리기도 한다. 너드 걸은 세상이 자신과는 맞지 않는 옷 같다는 기분을 느낀다. 자신은 '사랑받는 여자아이'와는 거리가 먼데 자꾸만 그렇게 되어야 한다는 소리를 듣는다. 너드 걸 중에 '너도 좀 꾸미고 다녀', '여자애가 머리를 왜 그렇게 짧게 자르니?', '왜 여자애가 그런 걸 좋아해?'라는 말을 듣지 않은 소녀가 있을까? 짧은 머리가 좋고 편한데 단지 예쁘게 보이기 위해 머리를 길러야 한다는 말이 너드 걸에게는 납득이 가지 않는다. 왜 이 세계에서는 아름다움이 편리함을 언제나, 절대적으로 이기는 것일까?

어차피 주변에는 너드 걸의 세계를 이해해 줄 사람이 없으니 소녀는 점점 사람들과 관계 맺기보다는 혼자만의 시간에 갇힌다. 그리고 어떻게든 이 세계와 연결되기 위한 매개체를 찾는다. 과학, 철학, 만화, 글, 그림, 음악, 게임, 연예인… 다른 말로는

'덕질'이라고도 한다. 나에게는 그게 책이었고 티나 페이에게는 코미디였겠지.

> "예쁘지 않고 조용하며 멍청했던 나에게 코미디는 다른 사람과 함께할 수 있는 단 하나의 방도였다."
>
> 티나 페이

너드 걸과 세상의 불화는 사춘기 때 정점에 달한다. 너드 걸이 우리 눈에서 보이지 않기 시작하는 시기다. 대다수의 너드 걸은 세상의 가치에 맞춰 억지스러운 사회화의 길로 들어선다. '살을 조금만 빼면 보기 좋겠어', '너무 마르면 남자들이 안 좋아해', '가슴이 작아서 어떡하니', '네가 뭘 좋아하고 뭘 잘하든 일단 예쁘게 보이는 게 중요해'라는 사람들의 목소리에 굴복하고 '단점'이라고 지적받은 것들을 고치기 위해 체형 보정 속옷을 사고 화장을 하고 불편한 옷을 입는다. '왜 내가 가치를 못 느끼는 것에 돈과 시간을 투자해야 할까?' 마음속 깊은 곳은 의문투성이이면서도 내가 좋아하는 것보다는 사람들이 좋아하는 것에 시간과 돈을 투자한다. '단점'을 하나씩 감출 때마다 뭔가 중요한 것이 하나씩 빠져나간다. 그렇게 너드 걸들은 사라져 간다.

움츠러든 어깨로 자신의 가능성을 외면하던 어릴 적 내 모습을

떠올리면 더 다양한 '웃기는 여성'들이 쓴 책을 번역하고 싶다. 가치관, 유머 코드, 인종, 국적, 나이, 생김새, 성적 지향, 결혼 경험, 출산 경험 모두 다 다른 '웃기는 여성'들이 존재하니까. 한 권 한 권의 책이 좋은 이유는 그들이 완벽하거나 흠이 없어서가 아니라 오히려 그들이 자신의 흠을 내보이며 그것을 인정하고 자신의 정체성에 부합하는 목소리를 내기 때문이다. 그렇게 너드 걸의 모습을 잃지 않고 사회의 주도적인 자리에서 활동하는 여성들이 아직까지도 너무나 희소하다고 생각하기에 책으로 만들어 전하고 싶다.

내가 어렸을 때 더 다양한 너드 걸들에 대한 책을 읽었다면 내 미래의 모습에 대해 지금과는 다른 상상을 할 수 있었을 것이다. 세상에 존재하는 너드 걸의 숫자만큼 다양한 목소리를 담은 사람들의 책이 저마다의 색깔로 빛났으면 좋겠다. 바로 지금 자신만의 이상하고 놀라운 무언가를 찾고 있을 너드 걸을 위하여.

2019년 여름, 코믹 릴리프 시리즈 3호와 4호를 출간했다.
〈미란다처럼〉을 계약한 시점으로부터 5년 반이 지났고 창고에는
〈미란다처럼〉 1,200부, 〈예스 플리즈〉 953부, 〈보시팬츠〉
1,060부, 〈민디 프로젝트〉 1,030부가 보관되어 있다. 손해보진
않았느냐고 묻는 사람들이 있다. 글쎄, 솔직히 고백하자면 돈이
나가는 시기와 들어오는 시기가 많이 동떨어져 있기 때문에 나도
잘 모르겠다. 이왕 이렇게 된 거 대충 중간 결산을 해 보자(이해를
돕기 위해 대략적으로 계산한 것이니 정확하지 않아도 이해해 주기를).

5년 반 동안 판 책 수량은 증정 및 텀블벅 후원으로 나간 수량을
제외하고 〈미란다처럼〉 1,600부, 〈예스 플리즈〉 800부다.
평균 공급률을 정가의 60%로 계산하면 두 종의 수입은 각각
15,360,000원, 8,160,000원이니까 둘이 합쳐 23,520,000원.
여기에 전자책 수입 대략 1,500,000원 정도를 합치면
25,020,000원. 그리고 아직 현금화하지 않은 책 2,123부가
자산으로 남아 있다.

자, 지출을 살펴보자. 총 4종의 선인세가 도합 8,300달러,
환율을 1,200원으로 계산하면 9,960,000원이다. 거기에 저작권

중계료와 도판 사용료 등에 들어간 비용을 1,500,000원 정도로
계산하고 창고비는 월 평균 12만원으로 잡고 50개월 계산하면
6,000,000원. <보시팬츠> 같은 경우는 번역료가 들었기 때문에
3,000,000원의 비용이 추가되었다. 여기까지가 총 20,460,000원.
여기에 추가될 수 있는 자잘한 비용은 프로그램 사용료, 사무용품
구입비, 마케팅비 등이다.

　단순히 현금만 비교하면 수입이 조금 많지만 그동안 들어간
내 노동력을 계산한다면 어떻게 될지 대충 알 수 있겠지. 지출은
한꺼번에 나갈 때가 많고 수입은 매달 책이 판매되는 만큼
들어와서 다른 일을 병행하면서 책을 만들어 보고자 했던 목표는
달성할 수 있었다. '책 한 권 내고 망하기'로 했었는데, 결국
4권까지 만들고도 아직, 간신히 망하진 않았다. 책으로 돈 벌
생각을 하지 않고 시작했는데 정말로 책으로는 못 벌었고, 대신
빚도 지지 않았다. 만약 지금 있는 책의 중쇄를 찍는다면 창고비를
충당하고도 남을 돈을 벌 수도 있겠다(아직 가능성은 있다고!).

　'직접, 혼자 한다'던 규칙은 당연히 지키지 못했다. 책을 만드는
과정은 항상 누군가의 도움이 필요했고 책 곳곳에 다른 사람의
손길이 함께 담겼다. 최지예 일러스트레이터가 그려 준 <예스
플리즈>의 표지 그림과 박가을 번역가가 맡아 준 <보시팬츠>의
번역 덕분에 더 나은 책을 만들 수 있었다. 그 외에도 책을 만드는
단계, 단계마다 도움을 준 주변 사람들을 떠올리면 혼자 다 할 수

있다고 큰소리쳤던 내 모습이 철없는 아이 같게만 느껴진다.

'아무 데나 팔지 않는다'는 규칙은 얼마나 지켰을까. 대형 서점 두 군데하고만 거래하다가 결국 한 군데와 더 거래를 하기 시작했다. 되도록이면 오프라인의 작은 책방에서 많이 팔려고 했던 결심은 여전하다. 현실적인 유통 문제가 걸림돌이 되지만 조금 불편하더라도 직거래를 원하는 책방과는 어떻게든 거래를 지속하고 싶다.

취향을 설계하는 서점으로 유명한 츠타야 최고경영자 마스다 무네아키는 <지적 자본론>에서 '자신이 만든 결과물 중에서 의도한 것 이상의 결과물이 탄생하고, 그것이 또 새로운 결과물을 낳는다. 부산물은 무엇인가를 만들어 낸 사람에게만 주어진다. 산물이 없으면 부산물도 없다'고 말한다. 이 책을 읽고 책덕의 산물과 부산물은 무엇이었을까 생각해 봤다.

책덕의 코믹 릴리프 시리즈가 산물이라면 그에 따른 여러 가지 의도하지 않았던 부산물도 있다. 책을 쓰거나 강의를 하거나 새로운 분야의 편집 업무를 맡게 되었고 코미디 콘텐츠나 여성 코미디언에 대한 이야깃거리도 많아졌다. 그리고 무엇보다 중요한 부산물은 출판을 하면서 만난 사람들과의 인연이다. 작더라도 주체적으로 무언가 만들어 가고 있다는 사실이 이전에 없었던 큰 자신감을 심어 주었고, 소속된 곳에 따라서 상대방의 기대감을 충족시키려고 노력하지 않아도 되니 마음이 한결

편했다. 그냥 내가 어떻게 하고 싶은지만 골똘히 생각하면 되니까.

책덕의 산물과 부산물은 한동안 계속 생산될 것 같다. 특히 부산물은 내가 의도하지 않았는데도 만들어지고 마는 속성이 있으니까.

이것도 출판이라고

"믿는 것을 실천하는 데는 얼마나 많은 돈과 시간과 노력이 필요한 것인지 아는 사람은 다 안다."

- 〈미친년〉(이명희 저, 열림원) 7쪽

사람들은 저마다 자신이 속한 환경과 교육 내용에 따라 세계관을 형성한다. 나 역시 그랬다. 어릴 때부터 받아 오던 어른들의 가르침에 따르면 주어진 환경에서 열심히 노력하고 '성공'해서 잘 먹고 잘 사는 게 인생의 목표여야 했다. 이왕이면 악착같이 노력해서 가난한 출신 성분이나 낮은 사회 계급을 벗어나 한 단계, 한 단계 올라가서 집 사고 차 사고 결혼하고

아이를 낳아 안정적인 삶을 살 수 있으면 더 좋았다. 어렸을 때는 분명 사회에서 인정하는 일반적인 세계관에 충실했었다. 더 좋은 환경에서 살고 싶었고 돈도 많이 벌어서 가족들 호강도 시켜 주고 싶었다. 큰 회사, 좋은 회사에서 나라는 인재를 알아봐 주기를 그리고 간택해 주기를, 그리고 투자해 주기를 바랐고, 열심히 회사의 조건에 맞춰 이력서와 '자소설(자기소개서를 빙자한 소설)'을 썼던 적도 있었다.

하지만 한 살 한 살 먹을수록 과연 성공이 인간다운 삶의 필요 조건인지, 안정적인 삶이라는 것이 존재는 하는지 의문이 들기 시작했다. 세상은 현재의 사회 구조에 적응하지 못하고 가능성이 없어 보이는 일을 하려는 사람에게 '현실성이 없다'고 말하곤 한다. 한데, 정신을 차리고 보니 그 현실성이라는 인질에 발목을 잡혀 끝 모를 함정으로 빠져드는 기분이 들었다. 우리는 같은 세상에 살지만 각자 다른 현실 속에 산다. 분명 내 목소리는 이쪽은 아니라고 말하고 있는데 나는 대체 누구의 판단력을 믿고 어떤 현실에서 살아가려 하는 걸까?

매일 다 써진 책 같은 하루가 찾아오는 것이 견딜 수가 없어졌을 때, 출판을 꿈꾸기 시작했다. 솔직히 말하자면 꼭 출판을 직접 하는 게 정답은 아니었고 내가 있는 자리에서 나만의 길을 만들어 갈 수 있었을지도 모른다. 하지만 나는 그 구조 속에서 버텨 낼 깜냥이 안 되는 쫄보라 혼자서 꾸물꾸물 탈출구를 만들었다.

어쩌면 내가 한 일은 뭔가 다르게 살고 싶은데 어떻게 할지 몰라서 시작한 '도피성 출판'일지도 모르겠다.

사람들을 볼 때 어떤 일을 하는지보다는 무슨 생각으로 그 일을 하는지 궁금하다. 책을 만들든, 빵을 굽든, 청소를 하든, 노래를 하든, 그림을 그리든 자신이 진정으로 믿는 방향으로 움직이고 있는 사람들을 보면 감동을 받는다. 나도 그렇게 살고 싶다고 생각했다.

우리는 각자 다른 세계관을 갖고 살지만 확실히 말할 수 있는 명제가 하나 있다. 삶은 원래 다 거지 같다. 그리고 인간은 다 죽는다. 이렇게 살아도 저렇게 살아도 삶은 견뎌 내야 하는 것이다. 그러니까 나는 그나마 덜 거지 같게 살기 위해 미란다와 에이미 같이 웃기는 여자들을 찾아내고 나한테 재미있게 느껴지는 일을 하기 위해 몸부림을 쳤던 것이다.

삶의 방향을 바꾸는 것은 얼핏 보면 '단순한 선택의 문제' 같지만 내가 경험한 바로는 '모든 것이 맞아떨어지는 타이밍'이 필요한 것 같다. 내가 만약 아직 학자금을 다 갚지 못했거나 반지하라도 전세집이 없었거나 가족을 부양해야 했거나 가까운 사람이 강력하게 반대하기라도 했다면 섣불리 회사를 그만두지 못했을 것이다. 일단 '선택의 문제' 이전에 '생존의 문제'를 해결해야 하고, 이후 질적으로 낮아질 삶을 감당할 준비도 해야 하고(구체적으로는 정기적으로 들어가는 보험이나 연금을 해약했고 생활비도

최소한으로 줄였다), 그렇게까지 해서라도 변화하고 싶은 마음이 얼마나 절박한지 그 한계점에도 다다라야 한다. 출판에 대한 기본 지식과 응원해 줄 수 있는 주변 사람들도 중요하다.

어쩌면 책덕의 출판 과정은 내 인생 전반부에 받았던 작용에 대한 반작용 같다. 살면서 마음에 들지 않았던 것들에 대해 "그건 싫어. 나라면 이렇게 할 거야."라고 생각만 했던 것을 직접 시도해 본 것이다. '돈이 없으면 아무것도 못한다'는 말에 대한 반작용, 재미없는 일에 대한 반작용, 노동 착취에 대한 반작용, 겉포장에만 신경 쓴 책에 대한 반작용, 과도한 광고비로 독자의 선택권을 앗아가는 홍보에 대한 반작용, 그리고 그동안 아무것도 하지 않았던 나 자신에 대한 반작용.

내가 출판하는 방식을 말하면 도무지 이해할 수 없다는 눈빛을 보내는 사람도 있다. 나와 다른 시각에서 보는 사람들 입장에서는 대출도 없이 퇴직금 600만원으로 시작해 번역부터 유통까지 혼자 다 하는 이 출판이 소꿉장난처럼 여겨질지도 모르겠다. 아마 나에게 이상한 눈빛을 보내는 사람의 머릿속에는 이런 말이 떠다니지 않을까. '이것도 출판이라고 하나?'

누군가의 머릿속이라고 했지만 사실은 내 머릿속에는 항상 이런 식으로 나 자신에게 딴지를 거는 말들이 계속 떠다닌다. 그럴 때마다 나는 항상 올바르고 성공적일 순 없더라도 최대한 나의 신념과 마음을 존중하며 일을 하고 있다고 나 자신을 설득한다.

무슨 일이 닥치더라도 내가 기댈 수 있는 것은 오직 그것뿐이니까.
그래서 오늘은 입 밖에 내어 대답해 본다.

"이것도 출판이라고."

이것도 출판이라고

1쇄 발행 2020년 2월 13일

지은이 김민희
편집 함혜숙
디자인 오컵의 면도날
제작 제이오

펴낸이 서준식
펴낸곳 더라인북스
등록 제2016-000125
주소 서울시 마포구 월드컵로 167 3층 (윤성빌딩)
전화 02-332-1671
팩스 02-325-1671
이메일 thelinebooks@naver.com
블로그 blog.naver.com/thelinebooks
페이스북 www.facebook.com/thelinebooks
인스타그램 www.instagram.com/thelinebooks

값은 뒤표지에 적혀 있습니다. 잘못 만든 책은 서점에서 바꾸어 드립니다.
이 책은 저작권법에 따라 보호받는 저작물이므로 무단전제와 무단복제를 금합니다.

ISBN 979-11-8840-317-2 13650

이 도서의 국립중앙도서관 출판도서목록(CIP)은 서지정보유통지원시스템 홈페이지
(http://seoji.nl.go.kr)와 국가자료공동목록시스템(http://www.nl.go.kr/kolisnet)에서
이용하실 수 있습니다. (CIP제어번호: 2020003856)

이 책의 본문은 아모레퍼시픽의 아리따글꼴을 사용하여 디자인 되었습니다.